DEBUT D'UNE SERIE DE DOCUMENTS EN COULEUR

FIN D'UNE SERIE DE DOCUMENTS
EN COULEUR

BIOGRAPHIES AVEYRONNAISES

RAYMOND GAYRARD

Graveur et Sculpteur

BIOGRAPHIES AVEYRONNAISES

Raymond Gayrard

GRAVEUR ET STATUAIRE

Notice biographique par Jules Duval

SECONDE ÉDITION

RODEZ

E. CARRÈRE, ÉDITEUR

RAYMOND GAYRARD

I

L'habile graveur et statuaire, dont nous voulons esquisser la vie et les travaux, RAYMOND GAYRARD, naquit à Rodez (1), le 25 octobre 1777, au sein d'une famille fixée depuis des siècles dans cette capitale de l'ancienne province du Rouergue, qui avait vu naître dans ses murs un grand nombre d'hommes distingués, mais parmi lesquels on ne comptait pas, avant lui, un seul artiste (2).

(1) Rue d'Emboyer, n° 1, dans la paroisse du Bourg.

(2) A. Le grand-père de Raymond Gayrard portait le même nom de baptême que lui. — Il épousa Procule Cancé, dont il eut deux enfants, un garçon et une fille.

B. Le fils, Jean, né en 1751, est mort le 7 mai 1808. Il avait épousé Marie Bou, qui mourut en avril 1826.

La fille entra en religion.

Du mariage de Jean Gayrard avec Marie Bou naquirent quatre enfants :

C. 1° Raymond, dont le talent comme graveur en médailles et comme statuaire sera l'illustration de sa famille ;

2° Un second fils, qui mourut en bas âge ;

3° Marguerite, morte le 18 novembre 1845, à 62 ans. Elle épousa Charles Aiffre, qui mourut en 1838. — Leur fils aîné, Raymond Aiffre, né le 29 juillet 1806, s'est fait connaître comme peintre d'histoire ;

4° Jean, marié à Jeanne Colombier ; il habite Rodez.

La mère de Gayrard, Marie Bou, était parente

Il était le fils aîné de Jean Gayrard et de Marie Bou : dans l'acte de naissance, son père était qualifié de *facturier tisserand*, c'est-à-dire fabricand d'étoffes. Sans prétendre trouver dans ses aïeux une illustration qu'il devait toute à lui-même, Gayrard recueillant plus tard, comme il convient, ce que les traditions du foyer domestique peuvent avoir d'honorable, même dans les rangs d'une obscure bourgeoisie, se plaisait à rappeler que plusieurs de ses ancêtres avaient été choisis, tant à raison de leur mérite personnel que de l'importance de leur commerce, pour représenter et défendre, dans les conseils de la commune, les intérêts de leur corporation, et qu'à ce titre l'un d'eux faisait partie du cortège qui assista, en 1535, à l'entrée triomphale, dans Rodez, de Henri d'Albret, roi de Navarre, accompagné de Marguerite de Valois, et au couronnement des augustes époux comme comtes de Rodez. C'est sans doute à cette époque qu'il faut remonter pour trouver l'origine des armoiries qui marquaient la vaisselle d'étain de la famille Gayrard.

Le jeune Raymond demanda sa première instruction aux frères des écoles chrétiennes, et reçut, en outre, quelques leçons d'un élève du séminaire de Rodez, pensionnaire de la maison paternelle. Il puisa dans leurs enseignements les sentiments religieux, comme dans les impressions de la famille les principes

de ce tailleur nommé aussi Bou, dit Lebon, qui, après une longue vie toute consacrée au travail et à l'épargne loin de son pays, est parvenu à amasser une fortune d'environ cinq cent mille francs, qu'il a léguée à sa ville natale, se plaçant ainsi au premier rang des bienfaiteurs des pauvres et de la commune de Rodez.

monarchiques, qui devaient marquer de leur empreinte sa carrière d'artiste. Son père et sa mère ne tardèrent pas, d'ailleurs, à lui donner à ce sujet la leçon de l'exemple ; il les vit, en effet, lorsque le culte catholique eut été aboli et les couvents supprimés, donner asile, avec un courage qui pouvait devenir fatal, à une religieuse et à un prêtre proscrits. Il fut ausssi témoin de la consternation qui éclata parmi ses parents, à la nouvelle de l'exécution de Louis XVI, et l'impression en fut si vive qu'il n'a jamais pu, même dans la plénitude de l'âge, se reporter à ce souvenir sans être encore ému.

L'art paraissait alors bien étranger à son avenir. Son père le destinait, suivant la coutume, plus fidèlement suivie en ces temps que de nos jours, à continuer sa profession, la fabrication des étoffes. Mais la nature se joue des projets qui se font sans la consulter ; un impérieux instinct portait l'enfant à manier et transformer tous les vieux morceaux de cuivre qu'il trouvait ; il les tordait et ciselait avec son couteau. Entraîné, à son insu, par une vocation naissante, il se rendait tous les jours chez l'un de ses parents, Valière, orfèvre, sur la place de la Cité ; le père de Gayrard en montrait de l'humeur ; mais sa mère, avec ces pressentiments et cette ambition du cœur maternel qui ont protégé tant de talents méconnus, plaidait la cause du petit coureur, et peut-être déjà, en découvrant en lui du goût pour le dessin, rêvait-elle de gloire ! Par ses instances, elle vainquit les résolutions du père qui, désespérant de faire de Raymond un bon tisserand, se résigna, non sans regret, à le laisser devenir orfèvre.

Apprenti de Valière, Gayrard put se livrer

à son penchant. Conciliant une vive et forte application avec une pétulance et un entrain de gaité qui sont restés, parmi ses camarades, comme un trait saillant de son caractère, il fit sur des métaux sans valeur une multitude d'essais qui, en d'autres pays et d'autres temps, eussent révélé sa destinée. Mais à cette époque le Rouergue était une pauvre province, isolée dans ses montagnes et ses neiges, loin de tout courant de civilisation, et, sauf la théologie et la procédure, qui de tout temps y fleurirent, les autres carrières libérales y étaient délaissées, celle des arts surtout. Les architectes qui avaient bâti tant de belles églises gothiques, les sculpteurs qui les avaient décorées ne s'étaient point survécu dans une école ni même une tradition, et à la fin du dix-huitième siècle, surtout au plus fort de la période révolutionnaire, leurs exemples se trouvaient moins en honneur que jamais. Les aptitudes du jeune Gayrard ne furent pourtant pas tout à fait méconnues : une croix de procession, dont il composa lui-même le dessin et qu'il exécuta seul, le mit en relief et lui fit prédire des succès dont certainement personne alors ne prévoyait la grandeur. Aussi un autre orfèvre, nommé Pinel, l'enleva-t-il à Valière.

Son humeur mobile et facile aux impressions ne fut pourtant pas fixée de sitôt : Vers l'âge de seize ans il partit pour l'Amérique, où les bonnes dispositions d'un parent semblaient lui promettre une fortune rapide ; mais il n'alla pas plus loin que Bordeaux et retourna bientôt après à Rodez, où il reprit ses travaux. Il y atteignait sa vingtième année, lorsque, en présence d'une réquisition forcée qui allait l'appeler sous les drapeaux, il s'enrôla dans la 28e demi-brigade, com-

mandée par le général Roger Walhubert parce qu'elle était en garnison à Paris : à Paris, où il verrait beaucoup de grandes et belles choses et resterait peut-être assez de temps pour perfectionner son talent. Grâce au goût très vif pour les arts de la paix, qui dominait dans l'esprit du jeune soldat, Mars fut bientôt vaincu par Apollon ; sa main préférant le burin au fusil, Gayrard désira s'essayer chez un graveur sur bijoux et en reçut de ses chefs la permission.

Bientôt cependant il fallut revenir au mousquet et prendre part aux campagnes des ans VII, VIII et IX, en Suisse et en Italie. Sans avoir la vocation militaire au degré qui fait les héros, trop enclin à l'indépendance pour s'assouplir d'une manière irréprochable, à la discipline des camps, Gayrard s'acquitta bravement de son devoir. Il monta — et descendit quelquefois — l'échelle des grades inférieurs, jusqu'à celui de sergent. Fait prisonnier en Suisse, il s'échappa, grâce à l'uniforme dont les Autrichiens l'avaient habillé pour remplacer ses vêtements qui tombaient en lambeaux. Ses états de service constatent des blessures reçues à Zurich et à Marengo. A la paix d'Amiens, conclue en 1802, las d'une carrière dont le joug pesait à sa nature d'artiste, il rentra dans la vie civile, et quitta les drapeaux, sans autre profit que le droit de réclamer, un demi-siècle plus tard, la médaille de Sainte-Hélène !

Le premier emploi qu'il fit de sa liberté reconquise fut d'aller à Rodez embrasser ses parents, sa mère surtout, qu'il aimait avec la tendresse du meilleur des fils.

Peu après il revint à Paris pour se perfectionner dans la ciselure des métaux précieux et la gravure en pierres fines, et, afin de s'y

adonner à une bonne école, il se fit recevoir dans les ateliers du célèbre orfèvre Odiot. Son entrée y fut orageuse, parce que ses camarades le jugeant, à ses allures, quelque peu aristocrate, lui cherchèrent querelle ; mais il soutint bravement l'épreuve, et sut conquérir à la fois leur estime et leur amitié ; car, s'il était digne, il ne fut jamais fier.

En peu de temps, il compta parmi les plus habiles praticiens et put travailler à ses pièces. Ce n'était pas encore assez pour son ambition ; il aspirait plus haut. Aussi, levé à minuit, s'appliquait-il jusqu'à quatre heures du matin à dessiner, à graver, et entrait-il, à ce prix, plus avant dans le sanctuaire de l'art. M. Odiot a possédé, dans sa galerie, une vue de son atelier où Gayrard figurait en costume de travail, et un jour que ce dernier, en présence du tableau qui lui rappelait sa laborieuse jeunesse, faisait remarquer ce détail à son fils aîné, M. Odiot saisit avec élan cette occasion de rendre hommage à celui de ses anciens élèves qui, par son talent et son travail, avait conquis la plus haute position dans les arts.

Gayrard, après s'être occupé pendant deux ans chez Odiot, quitta Paris vers le milieu de 1804 pour retourner dans son pays natal ; mais le bon accueil qu'il reçut à Clermont-Ferrand l'y retint quelque temps. Nous le trouvons à Rodez en 1806, assistant au baptême de son neveu, Raymond Aiffre, dont il fut le parrain, et dont il devait plus tard soutenir et encourager la vocation pour la peinture. En 1807 (1), il reprit le chemin de Paris,

(1) Dans le *Trésor de numismatique et de glyptique* de Lenormand, on trouve une médaille à la date du 31 décembre 1806 ; l'indication de l'an-

après avoir dit un dernier adieu à son père, qu'il ne devait plus revoir (1).

Gayrard atteignait alors sa trentième année, et se sentait appelé à une plus haute destinée que celle de simple ciseleur. Le travail, poussé aux dernières limites de l'application et de la patience, avait perfectionné sa main; l'étude et la contemplation des chefs-d'œuvre avaient développé son instruction et formé son goût ; dans les épreuves de la vie réelle, son caractère s'était mûri comme son esprit ; et de nouveaux devoirs stimulaient l'ardeur naturelle de son âme. Il sentit et mesura ses forces sans orgueil aussi bien que sans fausse modestie, et comme la volonté répondait en lui au talent, il aborda avec décision une nouvelle et plus difficile branche de l'art, la gravure en médailles.

Mais son âge était un embarras autant qu'un aiguillon. N'osant s'installer chez les maîtres où de tout jeunes élèves l'eussent peut-être humilié de leur supériorité, il résolut de se faire un atelier de sa chambre, en en se bornant à cultiver la connaissance de quelques artistes. Habile à tirer parti de leur savoir et de leur amitié, à l'un il portait une ébauche, pour prendre humblement ses conseils ; il montrait à l'autre, avec plus de confiance, son travail amélioré, et en recevait de nouveaux avis, qui l'aidaient à le perfectionner ; et quand il avait ainsi deux fois retouché son œuvre, il allait recueillir les encouragements et souvent les éloges du troisième. Taunay, Calamare et Bosio furent, de

née 1806 est probablement erronée : c'est, je pense, à l'année 1807 que cette médaille doit être reportée.

(1) Son père mourut le 7 mai 1808.

cette façon, les trois complaisants éducateurs dont il aimait à rappeler les noms.

Après quelque temps de ces études solitaires et, pour ainsi dire, secrètes, notre artiste crut pouvoir aborder les professeurs en renom, et rechercher les enseignements du sculpteur Boizot, qu'il avait connu chez Odiot.

Pour son épreuve d'entrée, Boizot lui donna à copier un modèle sur lequel s'exerçait un élève déjà ancien. A tout autre, la simple tentative eût peut-être paru téméraire ; mais Gayrard, sûr de ses forces, se mit hardiment à l'œuvre, et, dès le lendemain, il sollicita, avec une assurance qui tâchait de prendre le masque de l'inquiétude, l'examen du maître. Celui-ci étonné, presque irrité, commença par s'y refuser, puis céda de mauvaise grâce aux instances du jeune présomptueux. Après un coup d'œil rapide d'abord puis silencieusement prolongé et attentif, Boizot se retourne vers son élève, et d'une voix haute et sévère : « Monsieur, lui dit-il, vous m'avez trompé ; ne m'aviez-vous pas dit que vous ne sortiez pas d'un autre atelier ? D'où venez-vous ? — De chez moi, monsieur, riposte Gayrard rassuré, et aussi des quais et du Louvre, où mes yeux ont été mes seuls maîtres ; je n'ai pas eu l'orgueil de croire qu'ils aient pu me suffire, et c'est pourquoi je recours à vos conseils et à votre savoir. »

Se laissant désarmer par cette repartie aussi délicate que prompte, le professeur prit son élève en amitié et l'introduisit dans la société de plusieurs artistes, du graveur Jeuffroy entre autres. Ces leçons de sculpture ne paraissent avoir eu pour objet que de le rendre habile à préparer les modèles qui sont le

travail préalable de toute exécution de médaille. C'est auprès de Jeuffroy qu'il s'exerça à la gravure sur pierre fine et sur acier.

Pour ses débuts, il grava : un jeton destiné à la loge maçonnique de *la Clémente Amitié* ; — un buste du général Bonaparte pour une médaille commémorative de la bataille de Montenotte dont Jeuffroy avait fait le revers ; — un jeton pour l'Université impériale ; — la médaille commémorative de la création de la route de Nice à Rome, dont l'avers est une tête laurée de Napoléon, gravée par Andrieu, et dont le revers, œuvre de Gayrard, représente la déesse Vibilia (qui présidait aux chemins), assise sur une route pratiquée à travers des montagnes escarpées : l'un de ses pieds pose sur le roc, l'autre sur la surface de la mer.

Vers ce temps 1808 ou 1809, Taunay, le sculpteur, membre de l'Académie des beaux-arts, l'admit dans son atelier, et lui livra un cabinet de travail séparé par une simple tapisserie de son propre cabinet, où il recevait souvent la visite de l'Ambassadeur de Russie, qui lui avait fait quelques commandes. Gayrard, dont l'imagination prompte à s'exalter rêvait de voyages en pays lointain, eut l'idée de percer d'un trou la tapisserie et de modeler les traits du haut personnage dont la bienveillance pouvait lui ouvrir le chemin de la Russie. Puis il soumit le travail à son maître, qui en fut satisfait, l'améliora par quelques retouches, et à l'une des visites suivantes de l'ambassadeur présenta tout à la fois l'œuvre et l'auteur. Le diplomate, enchanté à son tour, commanda le bronze de ce portrait et, informé des intentions de Gayrard, lui offrit sa protection ; mais, soit qu'une fantaisie passagère fût déjà dissipée,

soit par considération de santé, l'artiste recula devant un si notable changement de climat et d'habitudes, et reprit le cours de sa laborieuse existence. Il refusa de même quelque temps après de suivre Taunay, qui, partant pour le Brésil avec son frère, voulait l'y associer à sa fortune (1), comme il l'avait associé à ses travaux ; à l'exposition de 1810 nous voyons figurer sous leur nom collectif (2) un bas-relief représentant l'Empereur sous la figure d'Hercule terrassant le Crime et mettant l'innocence sous la protection du Code Napoléon.

De cette année 1810 datent les premiers bénéfices de Gayrard, et les premiers rayons de sa gloire, nous n'osons dire de sa fortune d'artiste. Dans la journée du 1er avril avait été célébré, à St-Cloud, le mariage civil de Napoléon avec l'archiduchesse d'Autriche, Marie-Louise. Le lendemain, l'empereur et l'impératrice faisaient leur entrée à Paris, où la cérémonie religieuse devait avoir lieu dans une chapelle préparée exprès dans le grand salon du Louvre. Le cortège, qui suivait les Champs-Elysées et la grande allée des Tuileries, devait passer sous deux arcs de triomphe dressés dans le jardin. Gayrard, en qui avait jailli une soudaine inspiration, grimpa sur l'un des marronniers, et pendant que l'auguste couple s'arrêtait quelques instants pour recevoir les hommages officiels, d'un coup d'œil assuré et d'une main prompte, notre artiste, muni de son ébauchoir et d'un

(1) Taunay, le sculpteur, est mort au Brésil, en 1824, et des fils de Taunay, le peintre, l'un est aujourd'hui directeur de l'École des beaux-arts à Rio-Janeiro, l'autre, vice-consul de France dans la même ville.

(2) Le livre porte *Gueyrard* ; mais c'est une faute d'orthographe.

peu d'argile déjà préparée, saisit à la hâte les traits des deux têtes souveraines ; puis, s'élançant du haut de son observatoire à terre, il courut au logis achever ce modèle, dont il avait fixé les masses principales. En quelques heures son travail était fini et livré à un tabletier nommé Morvillers.

Dans cette improvisation, Gayrard n'avait cherché qu'un moyen de se procurer un costume pour assister aux bals et aux présentations qui suivraient le mariage, projet qu'il avait conçu avec son ami Onslow, le père du compositeur. Mais le succès dépassa de beaucoup son attente. Morvillers conclut avec lui un marché pour un nombre indéfini d'épreuves, ce qui lui valut un profit bien imprévu de six à sept mille francs. Quant au tabletier, il fit une véritable fortune, car il put acheter, disait-on alors, deux maisons avec le produit de la vente de tabatières sur lesquelles brillaient les deux figures impériales, d'après Gayrard.

Dans cette occasion l'intelligence et l'habileté de l'artiste avaient tout fait, tandis que ce fut un heureux hasard qui lui procura la connaissance du baron Denon, le célèbre directeur des Musées et de la Monnaie des médailles, dont la bienveillance lui fut dès lors utile et lui resta toujours fidèle.

Un jour que notre artiste se trouvait à un dîner auquel prenaient part l'architecte Alavoine; le sculpteur Gérard, M. Lavallée, secrétaire du Musée, et M. Perne, secrétaire de M. Denon, une querelle assez vive s'éleva entre Gayrard et l'un des convives : en vrai Rouergat qu'il était, notre compatriote n'était pas endurant et supportait mal qu'on le prît, à tort ou à raison, pour point de mire d'une plaisanterie ; il se fâcha. Heureuse-

ment, grâce à d'amicales interventions, la réconciliation fut prompte et aussi franche que la dispute avait été vive ; mais l'ardeur belliqueuse de Gayrard avait suffi pour le signaler à l'attention du directeur du Musée, et lui valut peu après une commande de jetons pour le jeu de la princesse Pauline Borghèse. Le dessin que Gayrard composa était une très fine allégorie de la bonne et de la mauvaise fortune (*Heur et Malheur*). La bonne fortune lui fut favorable, car lorsqu'il remit son travail, M. Perne lui en offrit cinq cents francs. Le jeune graveur était loin de s'attendre à une telle libéralité et manifesta une surprise que le secrétaire de M. Denon interpréta comme l'expression d'un mécompte ; il fit donc remettre sept cent cinquante francs à Gayrard. Celui-ci, comblé de joie et oubliant même de dire merci, court sans s'arrêter jusqu'à son logis, et, avant de regagner son cinquième étage, jette en passant, à sa portière ébahie, d'un geste dédaigneux de grand seigneur, la superbe étrenne d'un Napoléon d'or ! La bonne femme n'avait pas été habituée à tant de libéralité ; car Gayrard, insouciant de sa fortune autant qu'amoureux de la gloire, fut rarement un capitaliste, et à cette époque moins que jamais. Il aimait d'ailleurs à travailler à ses heures d'inspiration, se privant plutôt que de contraindre sa muse, bravant du reste avec une égale facilité le respect humain et les petites misères de la vie. « C'est ainsi, aimait-il à raconter, qu'ayant un jour besoin de burins, je vendis mon chapeau, qui m'était moins utile, et j'allai nu-tête, en voisin, dans tout Paris, jusqu'à ce que j'eusse pu en racheter un. »

En pareille occurrence les bons voisins

sont précieux. Dans sa modeste demeure de l'île Saint-Louis, Cayrard en avait un nommé Sébastien Hillaire, qui, moitié par goût artistique, moitié par bon naturel, montait volontiers de son appartement du premier étage dans l'atelier du graveur et l'invitait à dîner en termes tels que le refus était impossible. Cette amabilité trouvait sa récompense. Gayrard s'acquittait en traits pétillants de verve et d'à-propos qui amusaient fort l'obligeant rentier, et celui-ci, à son tour, vaincu sur ce terrain de l'esprit, prenait sa revanche sur un autre. En voici un exemple.

Par une froide journée d'hiver, M. Hillaire entre dans la chambre de son voisin, et trouve le foyer complètement vide.

« Vous ne faites donc pas de feu ? lui demande-t-il.

— Presque jamais, répond l'artiste ; le feu me fait mal à la tête.

— Tant pis, continue le bon M. Hillaire ; car j'ai sept voies de bois dans ma cave, et, si vous aviez voulu m'en prendre deux, vous m'auriez véritablement obligé.

— Parbleu, je les prends ! s'écrie Gayrard ; quand on a vos façons d'agir, il est bien juste tout au moins que l'on n'ait pas affaire à un orgueilleux ingrat ! Le feu ne me fait mal à la tête que lorsqu'il n'est pas là pour s'en apercevoir : devant lui je ne me souviens pas d'avoir jamais eu de migraine (1). »

C'est le même M. Hillaire qui lui fit un autre jour accepter un portrait de Napoléon, représenté par cinq pièces d'or, exigeant qu'il les gardât assez longtemps pour appré-

(1) J'emprunte cette anecdote, ainsi que quelques autres, à M. Ch. Desolme, qui les a publiées dans l'*Europe artiste*, après les avoir recueillies de la bouche de M. Gayrard.

cier à loisir quel était le type le plus ressemblant.

Sensible à ces prêts aussi délicats que généreux, l'artiste a acquitté la dette de la reconnaissance en gravant sur une belle médaille le portrait de cet excellent ami.

Ce n'est pas, du reste, que les ombres de ces années laborieuses qui séparent 1810 de 1814 n'eussent, pour Gayrard comme pour tous les vrais talents au printemps de la vie, brillé de quelques rayons.

En mars 1813, M. Denon le présenta à Napoléon, qui posa devant lui et écouta avec intérêt l'histoire du marronnier et de la double médaille improvisée ; satisfait de l'artiste, il voulut lui confier l'exécution du portrait du roi de Rome. L'enfant, à peine entré dans sa troisième année, fut assis sur un fauteuil pour donner séance. Mais que de peines pour le fixer quelques instants ! Sa gouvernante, Mme de Montesquiou, y épuisait tous ses talents, lorsqu'un cri de *Vive le roi de Rome !* retentissant sous les fenêtres des Tuileries, vint accroître l'impatience du royal enfant, curieux de voir la foule : on dut le lever, l'approcher de la fenêtre et le montrer au public. Ce fut un tonnerre d'acclamations ; elles se renouvelèrent plusieurs fois et éclataient surtout à chaque salutation du prince impérial. Il est vrai que Mme de Montesquiou y aidait, en inclinant elle-même, de sa main cachée en arrière, la belle et blonde tête de l'enfant. Quant à Gayrard, spectateur silencieux de ce petit manége, il observait, attendant son heure, et se réservant de raconter plus tard, avec une bonhomie plus indulgente que maligne, comment s'obtiennent quelquefois — pour les princes en robe ! — les applaudissements des peuples.

L'année 1814, en ramenant les Bourbons, ouvrait une ère nouvelle qui devait mettre fin pour Gayrard à la période difficile des débuts et le lancer en peu de temps dans la voie de la prospérité et des honneurs.

Au mois d'avril de cette année, Louis XVIII rentrait à Paris, au milieu des transports enthousiastes qui accueillent toujours en France la chute des anciens pouvoirs et la proclamation des nouveaux. Gayrard, ayant été chargé par M. Denon de graver et de faire frapper du jour au lendemain l'effigie du monarque, s'acquitta de ce mandat avec une telle rapidité de travail, que le frappage put commencer à onze heures du soir, et le lendemain, quatre mille médailles circulaient dans Paris.

Enchanté d'une célérité d'exécution qui n'avait pas nui au fini du travail, Denon eut la pensée de commander le portrait du roi de Prusse à l'actif graveur, qui ne s'en chargea que du consentement de son ancien maître, Jeuffroy, à qui cet honneur revenait de droit. Le souverain décora l'auteur de l'ordre du Mérite civil de Prusse, première distinction honorifique qu'ait obtenue Gayrard. Il lui exprima même le désir de l'attirer à sa cour et de se l'attacher comme directeur de son cabinet de médailles. Cédant à l'émotion de son cœur et à un premier entraînement de reconnaissance, notre artiste inclinait vers une aussi séduisante proposition, lorsque les paternelles observations du baron Denon l'en détournèrent, en lui montrant que la France seule convenait à son génie naturel et à ses goûts, et qu'il y trouverait, au moins au même degré qu'en Prusse, la fortune avec la gloire. Le monarque prussien ne lui en conserva pas moins sa bienveillance, comme

l'atteste la lettre ci-après qu'il lui adressa l'année suivante :

« Le camée que vous m'avez offert, et que j'accepte, prouve que vous avez appliqué avec succès vos talents à plus d'un objet d'art. Je vous envoie une boîte qui vous rappellera le plaisir que vous m'avez fait. Je ne doute pas que vous n'ayez reçu, l'an passé, la médaille d'or que j'avais ordonné de vous transmettre.

» Frédéric-Guillaume.

» Paris, le 15 septembre 1815. »

Quand il n'aurait pas cédé, comme la France presque entière dans ce moment, à l'élan des esprits vers la royauté nouvelle, Gayrard eût retrouvé dans les souvenirs du foyer domestique la voix des traditions qui triomphaient. Aussi consacra-t-il, dès les premiers jours, à la monarchie des Bourbons, toute l'ardeur et le dévouement de son talent.

Au Salon de 1814, il exposa une collection de portraits de la famille royale, qui lui valut une médaille d'or de deuxième classe. Sa célébrité naissante reçut la consécration la plus flatteuse pour ces temps; il exécuta les portraits du czar Alexandre et de l'empereur d'Autriche, pour lesquels il n'était pas un inconnu, car ils l'avaient déjà honoré de leur visite pendant l'exécution de l'effigie du roi de Prusse, et ces monarques s'étaient montrés charmés de la distinction personnelle de l'artiste, de son habileté facile, de sa conversation aussi délicate que spirituelle, de son savoir-vivre respectueux et digne.

En 1815, aux joies du succès se mêlèrent des sentiments plus graves, à la suite d'un événement où Gayrard put bénir le doigt de

Dieu, et dont il ressentit toute sa vie l'heureuse influence.

Passant un jour sur la place Saint-Sulpice, il remarque qu'une foule empressée se dirige vers l'église : il suit le courant, entre, écoute. Un orateur, à la noble figure, développait dans la chaire sacrée avec une éloquence simple, convaincue, persuasive, les vérités du christianisme (1). Cet orateur était l'abbé Frayssinous, originaire du Rouergue comme Gayrard. Touché jusqu'au fond du cœur, l'artiste demanda, après la conférence, la faveur d'être présenté au prêtre catholique, qui lui fit un accueil de pasteur et de compatriote. Dès ce moment, l'éloquent abbé, qui devait bientôt devenir un puissant ministre et un prélat vénéré, honora Gayrard de son amitié et ne tarda pas à lui en donner la preuve la plus précieuse. A sa prière, il voulut bien demander pour lui la main de Mlle Camboulas, de Saint-Geniez, fille de Philippe Camboulas d'Escaillou. Le mariage fut célébré en 1816, au château de la Guette (Seine-et-Marne), chez le beau-frère de la jeune épouse, M. de Méjanès, ancien premier page de Louis XVI et chevalier de Saint-Louis.

L'amitié si honorable de l'abbé Frayssinous fut doublement précieuse pour celui qui en était l'objet. En même temps qu'elle lui procurait un haut et bienveillant patronage et lui ouvrait les relations les plus distinguées, elle le maintenait dans les régions de l'art honnête et digne, où les récompen-

(1) Les conférences de l'abbé Frayssinous, commencées en 1801 à l'église des Carmes, puis à l'église Saint-Sulpice, furent suspendues en 1809 et reprises en 1814 pour se continuer jusqu'en 1822.

ses de l'Institut vinrent à lui en 1818, par la plume du secrétaire perpétuel de l'Académie des beaux-arts.

INSTITUT DE FRANCE

ACADÉMIE ROYALE DES BEAUX-ARTS

Paris, le 4 janvier 1818.

Le secrétaire perpétuel de l'Académie est très fâché de ne pas s'être trouvé chez lui quand M. de Bonald y est venu accompagné de M. Gayrard ; la recommandation de M. de Bonald est toujours bonne et pour tout le monde, mais M. Gayrard n'avait besoin d'aucun appui dans le jugement de l'Académie. Elle lui a, hier, adjugé le prix sur la médaille du président de Thou, et il l'aurait eu encore sur celle de Mme de Sévigné, très probablement il n'y aurait pas eu de partage, si la Société de la galerie métallique n'eût accédé au désir de quelque personne de faire deux heureux, s'il y avait lieu. Voilà ce qui a engagé à diviser le prix : sinon, il est certain que M. Gayrard l'eût emporté sur tous (1).

M. de Bonald est prié d'agréer les salutations et témoignages de respect et de dévouement de son serviteur,

QUATREMÈRE DE QUINCY.

C'est à la même année 1818 que se rapporte une évolution décisive dans la carrière artistique de Gayrard : ses premiers essais dans la statuaire.

(1) M. Gayrard obtint plus tard de l'Institut une seconde médaille, dont il n'a pas été possible de retrouver la date.

Il avait déjà exécuté en dix années près de trente médailles, et était devenu si habile que ce qui jadis lui demandait des mois entiers, il l'accomplissait en quelques jours ou plutôt en quelques nuits, car ces travaux si fins et si minutieux, il les fit presque tous dans le silence de la nuit, à la lueur d'une lampe. Or, cette façon d'agir et son extrême facilité le laissaient maître d'un temps précieux que son activité d'esprit l'invitait à mettre à profit. Il comptait aussi sur la statuaire pour se reposer les yeux et la poitrine que la gravure fatigue beaucoup, les premiers par une tension extrême, et la seconde en tenant le corps courbé et penché sur l'établi.

En dehors de ces motifs, disons qu'avec la maturité du talent et des années, l'horizon s'agrandissait et s'élevait dans l'esprit de Gayrard, et qu'il se sentait la noble ambition de se créer, dans un genre plus populaire que la gravure en médailles, de nouveau titres à la gloire. Dieu l'avait doué d'une double vocation ; il voulut lui donner essor.

Pour son début, il exposa au Salon de 1819 une statue en marbre de *l'Amour essayant ses flèches*, gracieux sujet que le public apprécia, ainsi que le roi Louis XVIII, qui en fit l'acquisition pour le château de Saint-Cloud, où il est encore. Certains artistes, n'y trouvant pas les formes de convention dont les avait imbus David, accusèrent l'auteur de romantisme ! reproche fort injuste, car Gayrard, élevé en dehors de toute école et de tout parti, n'entendait pas s'enrôler dans une secte ; il visait simplement à traduire par le marbre non des moulages antiques, mais la belle nature. Ainsi le comprit bien Carle Vernet : « Quel dommage, disait-il à Gros, que cette jolie figure

ne soit pas debout, pour mieux montrer le développement des formes (1) ! »

A cette époque, il était dans tout l'éclat de sa renommée comme graveur en médailles et pouvait prétendre à la plus haute récompense, l'admission à l'Institut. La mort de Duvivier, son émule en ce genre, ayant ouvert, en 1819, une vacance dans l'Académie des beaux-arts, Gayrard se mit sur les rangs et fut présenté seul en première ligne par la section de gravure. Il manqua l'élection d'une voix seulement : il en obtint seize, et il en fallait dix-sept. « Mon cher ami, lui dit alors son ancien maître Jeuffroy, ma mort seule peut maintenant vous ouvrir les portes de l'Académie (2).

— Si je suis assez malheureux pour survivre à un si digne ami, reprit Gayrard avec entraînement, je jure de ne pas me présen-

(1) Le plâtre de ce sujet a été donné par Gayrard au Musée de Rodez.

(2) Pour comprendre cette parole, il faut connaître les statuts de l'Académie, dont voici un extrait :

« ART. 4. Les quarante académiciens sont répartis en cinq sections, ainsi qu'il suit : dans la section de peinture, 14 ; dans la section de sculpture, 8 ; dans la section d'architecture, 8 ; dans la section de gravure, 4 ; dans la section de musique, 6. »

On voit le peu de chances ouvertes aux graveurs, et ces chances sont diminuées pour chaque spécialité par une tradition qui, sur les quatre places qui leur sont réservées, en attribue deux aux graveurs en taille-douce et les deux autres aux graveurs en pierres fines et en médailles : il est vrai que cette tradition n'est pas toujours respectée.

Ajoutons que, d'après l'article 41 des statuts, lorsque l'Académie a décidé qu'il y a lieu de remplacer, la section dans laquelle la place est vacante présente trois candidats au moins dans l'ordre de préférence qu'elle leur accorde ; mais l'Académie peut ajouter de nouveaux candidats à la liste de présentation de la section.

ter », et il se crut, en effet, lié par ce serment irréfléchi, si bien que, lorsqu'au mois de septembre 1826, Jeuffroy mourut, Gayrard, au lieu de cultiver les bienveillantes dispositions d'un grand nombre de ses confrères, s'enfuit aux bains de mer avec son ami M. Auger, secrétaire perpétuel de l'Académie française. Cette fois l'occasion eût été bonne, la chance à peu près certaine : il les négligea et les manqua. Un graveur en taille-douce fut élu.

En 1820, l'assassinat du duc de Berry éprouva douloureusement son cœur de royaliste et mit en jeu son burin. Il grava de nombreuses médailles, qui firent couler les larmes de la famille royale et accrurent la sympathie de la nation pour l'auguste victime, ainsi que pour sa royale et courageuse épouse. Huit mois après, la joie publique, qui accueillit par des transports d'enthousiasme la naissance du duc de Bordeaux, lui inspira une autre série de médailles qui obtinrent une popularité plus grande encore, surtout celle des forts de la halle portant cette inscription : *Nos bras et nos cœurs sont à lui.*

Dès que de nombreux et éclatants succès eurent placé la renommée de Gayrard comme graveur hors de toute atteinte, une de ses premières satisfactions avait été d'en reporter l'honneur à son pays natal, dont le doux et fidèle souvenir suivait partout sa pensée. Inspiré par ce sentiment, il fit hommage au Conseil général de l'Aveyron d'une belle collection de ses médailles, don qui fut apprécié à toute sa valeur, comme en témoigne la lettre suivante du président de cette assemblée :

« Rodez, le 7 août 1820.

» Monsieur,

» M. de Cabrières a fait hommage au Conseil général de ce département de la belle collection de médailles que vous l'aviez chargé de présenter en votre nom.

» Le Conseil l'a reçue avec une reconnaissance analogue au mérite de l'ouvrage et à celui qu'y ajoute l'honorable sentiment qui vous a inspiré de le lui offrir.

» En ordonnant le dépôt de ces monuments dans le lieu de ses séances, le Conseil a en vue de consacrer à la fois sa gratitude du magnifique don que vous lui adressez, son estime pour vos talents, pour l'usage que vous en faites, et ses vœux pour la continuation de la double carrière que vous poursuivez avec une égale distinction.

» Recevez, monsieur, l'assurance de ma parfaite estime.

» LE COMTE DE MOSTUÉJOULS,

» Président du Conseil général du département de l'Aveyron, pour la session de 1820. »

C'est vers la même époque que fut exécutée la composition du *Portement de Croix*, admirable et touchante représentation du Rédempteur gravissant, chargé de l'instrument de son supplice, la montagne du Calvaire. Pourquoi faut-il que l'auteur de ce chef-d'œuvre, aussi peu soucieux de ses intérêts que de sa renommée, n'ait pas poursuivi ces contrefacteurs, ces marchands ambulants qui ont reproduit en épreuves altérées, avilies et usées, cette sculpture qui figura avec tant d'honneur au Salon de 1822 ! On dirait que le suffrage de M. Frayssinous, exprimé dans la lettre suivante, lui suffisait :

« Mon cher monsieur Gayrard, le *Portement de Croix*, dont vous avez bien voulu me faire cadeau, est sans doute précieux pour la matière, mais il l'est davantage encore par la main qui l'a exécuté ; il fera l'ornement de mon bureau et beaucoup d'honneur à celui qui l'a exécuté ; il est d'une rare perfection. Recevez l'expression de tous mes sentiments et de ma reconnaissance.

» † DENIS,
» *Évêque d'Hermopolis.*

» Dimanche 12. »

Le succès croissant des œuvres de Gayrard, et les sentiments royalistes que traduisaient son burin et son ciseau, le signalaient à la justice bienveillante du gouvernement. Il en ressentit les effets au mois d'août 1823 ; une décision du ministre de l'intérieur mit à sa disposition un atelier à l'Institut, où déjà il était logé. Au mois de janvier suivant, il reçut le brevet de graveur en médaille (1) de la Chambre et du Cabinet du roi (2), faveur d'un grand prix, quoiqu'aucun traitement n'y fût attaché, moins par les broderies qui l'accompagnaient (3) que comme témoi-

(1) Le brevet porte graveur en *médaille*, orthographe qui est quelquefois adoptée. Nous écrirons cependant graveur en *médailles*, avec l'Académie et les auteurs les plus compétents.

(2) Ce brevet, qui porte la date du 24 janvier 1824, est signé par Claude-Louis, duc de La Châtre, premier gentilhomme de la Chambre du roi, chevalier-commandeur de Saint-Louis, lieutenant général de ses armées, ministre d'État, et contresigné par M. Ed. Mennechet, chef de bureau de la Chambre du roi.

(3) Le costume officiel était, en effet, fort brillant : chapeau français à plumes blanches, habit bleu brodé en or, gilet et culotte de casimir blanc, épée avec poignée en nacre et garde en or ciselé. À la mort du roi, le même costume se portait en noir.

gnage de haute estime et de particulière considération. Le titre donnait le rang de gentilhomme de la Chambre ; l'emploi consistait à surveiller le classement des médailles du cabinet du roi.

Il tint à justifier cet honneur à la première occasion, c'est-à-dire au Salon de 1824. Un buste de Louis XVIII y brilla dans des proportions colossales, entouré d'autres portraits, hommages à la royauté, à la science, ou à l'amitié, et ce type royal d'une bonté majestueuse est resté célèbre dans la mémoire des connaisseurs.

La mort de Louis XVIII, au mois de septembre de cette année, et l'avènement de Charles X, furent de nouvelles occasions de triomphe pour le talent de Gayrard qui, en de telles circonstances, s'inspirait de son cœur sincèrement et vivement ému. La médaille du sacre de Charles X fut considérée comme une de ses compositions les plus belles, les plus importantes, et la digne rivale de celle consacrée l'année précédente au retour du duc d'Angoulême, après la guerre d'Espagne. Le mérite particulier de cette dernière avait été relevé par une merveilleuse rapidité d'exécution ; car il avait suffi de vingt et un jours à Gayrard, comme il le mentionne sur le bronze auprès de sa signature, pour en composer et graver le coin qui ne contenait pas moins de douze figures.

Après le sacre, Gérard et Gros furent honorés, comme les plus éminents parmi les peintres, du titre de baron, ainsi que Lemot et Bosio comme statuaires, Desnoyers comme graveur en taille-douce. Une pareille distinction était réservée à un graveur en médailles, et qui en était plus digne que Gay-

rard? La pensée ou plutôt l'affection de Charles X n'hésita pas dans le choix, et le duc de La Rochefoucauld-Doudeauville, ministre de la maison du roi, salua gracieusement Gayrard du titre de baron. Celui-ci, quoique agréablement surpris, demanda vingt-quatre heures de réflexion : il voulait consulter sa femme. La tentation était séduisante, et néanmoins Mme Gayrard comprit qu'une baronnie, sans rien ajouter au talent ni à la gloire de son mari, exigerait un ton et un train de vie peu en rapport avec la modeste simplicité de leurs habitudes ; et comme ce sentiment était encore plus celui de Gayrard, il se hâta de reporter au ministre, exemple peu suivi ! ses remerciments négatifs. Il n'en fut pas moins touché de ce témoignage de la bonté du roi, dont il reçut bientôt après une nouvelle preuve. C'était en 1826, au moment de partir pour le Rouergue, où le rappelait la mort de sa mère, qui avait eu le bonheur de jouir, pendant près de vingt ans, des succès éclatants d'un fils dont elle avait été la première, et quelque temps la seule, à pressentir la destinée. Une lettre pleine de délicatesse et de grâce du ministre de la maison du roi lui apprit que Sa Majesté, ayant connu le coup qui le frappait dans ses affections, voulait alléger les charges du voyage projeté.

« Sans doute, écrivait le vicomte Sosthène de La Rochefoucauld, l'argent n'est rien auprès de la gloire qui occupe uniquement un artiste aussi distingué que M. Gayrard ; mais après de longs travaux, et au moment de partir, un billet de mille francs lui évitera peut-être de nouveaux sacrifices pour son voyage.

» En le lui envoyant, je suis assuré de remplir les intentions d'un roi, dont le cœur paternel partage les peines de ses sujets.

» 24 mai 1826. »

En se contentant de la noblesse que le mérite avait faite à son nom bourgeois, Gayrard savait du reste qu'elle suffisait pour lui attirer les sympathies d'un grand nombre d'hommes distingués parmi ses contemporains. Dans le petit salon de l'Institut, comme on appelait l'appartement où il recevait ses amis, la politique, la littérature, les arts, les sciences, se coudoyaient avec un empressement des plus flatteurs pour les maîtres de la maison.

Le Rouergue y était représenté par l'abbé Frayssinous, que l'éloquence avait conduit aux grandeurs, par de Bonald, aussi spirituel dans sa conversation que profond dans ses livres, par MM. le général baron Higonet, Clausel de Coussergues, Dubruel, Delauro, Flaugergues, députés de l'Aveyron, représentants consciencieux des diverses nuances du royalisme ; Alibert, le disert physiologiste des passions, premier médecin des rois Louis XVIII et Charles X ; le baron Capelle, dont le nom distingué par des services administratifs fut plus tard compromis dans les ordonnances de juillet ; le baron de Balzac, alors secrétaire général du ministre de l'intérieur, et dans les années suivantes préfet de la Moselle et député de l'Aveyron ; l'agronome Girou de Buzareingues, qui sortait quelquefois de sa solitude pour venir se retremper à Paris ; le comte d'Estourmel, ancien préfet du département sinon aveyronnais de naissance, et plusieurs autres noms connus qui se groupaient autour de cette

élite de leurs compatriotes. Se trouvant en famille et en majorité, les Aveyronnais se donnaient un genre de plaisir auquel Gayrard s'associait avec une compétence incontestée : celui de faire revivre entre eux la langue du pays natal, cette belle, naïve et souple langue romane que les beaux esprits du nord qualifient dédaigneusement de patois, mais que tout méridional cultive avec amour, car elle lui rappelle la patrie première, le berceau :

..... Dulcesque loquens reminiscitur Argos.

On y parlait pourtant français, et du meilleur, car la littérature envoyait dans ce salon quelques écrivains des plus distingués, presque tous membres de l'Académie française ou aspirant à le devenir, entre autres Auger, l'un des plus intimes amis de la maison, de Pongerville, Roger, Amar, Campenon, Parseval-Grandmaison, de Féletz, Lacretelle, Ancelot, Casimir Bonjour, Mennechet, etc.

Les arts s'y personnifiaient dans les peintres Gérard, Heim, Lethière, Monsiaux, Laffitte, Lagrenée, dans le statuaire Bosio, qui a transmis à un neveu, héritier de son nom et de son talent, ses sentiments pour Gayrard, en qui tous aimaient un confrère ou un émule inaccessible à la jalousie.

La science n'était pas non plus une étrangère dans ces agréables réunions, où venaient de l'Académie des inscriptions et belles-lettres, de la direction des monnaies, des relations du monde, MM. Quatremère de Quincy, l'archéologue, mort en 1849, doyen de l'Institut ; l'ingénieur des mines Héricart de Thury, directeur des travaux publics au ministère de l'intérieur ; le général Bonne,

géographe distingué ; les célèbres médecins Richerand, Pariset et Dubois ; le docte Petit-Radel, etc.

Ces hommes éminents quittaient volontiers leur ministère, leurs bureaux et leurs chaires pour se délasser pendant quelques heures dans un salon où le feu de l'art et des lettres, éclatant en vives causeries, animait la solennité trop souvent froide jusqu'à la glace des réunions du monde et de la politique. Au milieu de ce cercle, Mme Gayrard exerçait l'empire que donnent un grand cœur, un tact exquis, des connaissances solides et variées, une parfaite modestie jointe à la plus délicate finesse d'esprit, précieuses qualités dont sa beauté relevait l'éclat. Le lendemain, quand les heures de travail succédaient aux heures de conversation, Gayrard prenait plaisir à immortaliser ses amis, en fixant leur portrait sur le plâtre dans ces médaillons qui n'étaient pour lui qu'un délassement de travaux plus sérieux, et qui néanmoins, accumulés d'année en année, composent aujourd'hui une galerie d'environ trois cents sujets, sans compter les bustes et les statues.

Il justifiait, du reste, l'empressement dont il était l'objet, dans son atelier comme dans son salon, par la vive justesse de son esprit, la pureté de son goût, et par la variété fort étendue de ses connaissances. « Mais, mon cher ami, lui dit un jour un de ses hôtes, comment donc savez-vous tout cela, puisque vous prétendez n'avoir pas poussé vos études au delà de la quatrième ? — Le peu que j'ai appris, répondit l'artiste, je l'ai appris au café. » Dans les premiers temps de son séjour à Paris, il se rendait quelquefois à un café situé près de l'Hôtel-de-Ville : il y re-

marqua un ancien oratorien qui était l'un des habitués ; sentant la nécessité de compléter une première instruction manquée, il cultiva la connaissance du pauvre savant et pénétra bientôt assez avant dans son amitié pour lui demander quelques leçons de littérature française et de langues latine et grecque. Ainsi, entre le jeune homme et le vieillard rapprochés par un amour commun des lettres, la salle du café devint une salle d'enseignement régulier, où le professeur acceptait pour toute rémunération le prix de la consommation quotidienne. « Le reste de ce que je puis savoir, ajoutait Gayrard après ce récit, est le fruit de quelques lectures, de mes longues veilles, et surtout, messieurs, de vos conversations, où j'ai tant à recueillir. Ma mémoire est bonne, votre goût et votre jugement sont meilleurs encore ; ainsi, mes chers amis, après l'oratorien, vous êtes mes maîtres. »

Ces études tardives et les riches dons d'une heureuse nature, Gayrard les cultiva par un travail incessant, malgré les caprices de sa santé ou de son imagination ; ses intimes se souviennent de l'avoir vu, en 1826, à l'époque de ses triomphes et touchant à la cinquantaine, pâlir de longues heures sur des textes latins ou grecs, pour rafraîchir et accroître ce qu'il en avait appris de l'oratorien.

Au reste, nul ne se reposait moins que lui sur le succès. Au Salon de 1827, au-dessus des bustes, des médaillons et des médailles qu'il exposa comme d'ordinaire en grand nombre, on vit se dresser un Samson colossal, depuis sept années tourment de ses jours et de ses nuits. Dès l'année 1820, voulant conquérir dans la statuaire, par un ouvrage capital, le rang supérieur qu'il occupait dans

la gravure, il entreprit de représenter *Samson rompant ses liens* en une statue colossale, où une nature ferme, puissante et noble serait rendue avec une fidélité à la fois scrupuleuse et vigoureuse. Dominé par son idée, il apporta dans l'exécution l'ardeur passionnée que donnent le pressentiment et l'espoir de la gloire. Sous ses mains laborieuses l'ouvrage avançait si vite qu'il fut inscrit au livret pour le Salon de 1822, et plus tard pour celui de 1824; cependant il ne put être prêt à ces époques, et ce n'est qu'en 1826 que le modèle eut atteint la perfection que son auteur recherchait. Gayrard se voyait au terme de ses fatigues et à la veille d'en recueillir le fruit, lorsqu'au moment du moulage en plâtre un accident détruisit en grande partie l'œuvre si vaillamment conduite depuis six années, et qui lui coûta plus de dix mille francs de dépenses ; la tête et une jambe restaient seules intactes.

De tels malheurs, terribles catastrophes pour tout artiste, ébranlent et quelquefois abattent les âmes les plus fortes. Il n'en fut pas ainsi de Gayrard : dominant héroïquement sa douleur par son énergie, il se jeta sur ces débris avec un redoublement de courage et en quelque sorte de fureur, comme l'athlète renversé qui se relève. Il fit si bien qu'au bout d'un an *Samson* était debout dans son imposante stature, figurait avec éclat au Salon de 1827 et valait à son auteur les félicitations publiques de Charles X, qui chargea le ministre de faire exécuter en marbre cet admirable modèle. Empressé d'obéir au roi, le ministre donna en effet l'ordre de livrer le marbre nécessaire, tout en réservant à une décision ultérieure la commande officielle de la statue, parce que le fonds appli-

cable aux beaux-arts était épuisé. Hélas! les révolutions ministérielles et dynastiques en décidèrent autrement. La commande ne fut pas faite à temps, et le *Samson* resta dans l'atelier de l'artiste, où il règne encore en souverain sur un peuple de sujets aux proportions humaines. Le fruit de huit années de travaux et, ce qui a plus de prix, un chef-d'œuvre de la statuaire monumentale reste enseveli dans l'obscurité.

Après le Salon de 1827, où il obtint une médaille d'or de première classe, Gayrard fut nommé chevalier de la Légion d'honneur, et sa nomination reportée au 25 mai 1825.

En 1829 la fortune et la gloire parurent lui sourire de nouveau : le fronton de l'église de la Madeleine fut mis au concours. Sur vingt-six concurrents qui présentèrent leur esquisse, un premier jugement en admit six à envoyer des modèles demi-nature ; les plus étaient Pradier, Jacquot, Lemaire, Desbœufs, Gayrard et Guersant. Au second examen, les suffrages se balancèrent entre Lemaire, Pradier et Gayrard. Lemaire obtint la majorité des voix, et la beauté de son œuvre ne laisse aucun regret sur la décision du jury. Gayrard avait conçu son sujet tout autrement ; se rappelant que les terrains de la Madeleine avaient reçu les dépouilles mortelles de la royale famille immolée en 1793, il avait représenté la sainte conduisant au Christ Louis XVI et Marie-Antoinette, suivis des martyrs de la Révolution. Dans une telle conception la politique royaliste envahissait le sanctuaire de l'art ; aussi l'opposition se récria-t-elle au nom de la paix publique ; elle critiqua la pensée, elle critiqua les détails, et entre autres la canonisation téméraire et prématurée des personnages. Dans une lettre

au baron Gros, président de la Commission d'examen, Gayrard répondit qu'il avait cru devoir traduire dans son esquisse les paroles du confesseur de Louis XVI : *Fils de saint Louis, montez au ciel !* Il ajoutait que les précédents ne lui manquaient pas dans l'histoire de l'art, et que, sans remonter jusqu'au passé, il se contenterait de rappeler l'exemple donné dans la coupole de Sainte-Geneviève par le baron Gros lui-même. Mieux que ces réponses la beauté remarquable de l'œuvre conçue triompha des critiques, et les juges décidèrent que l'esquisse serait exécutée pour l'arrière-fronton de l'église. Mais cette fois encore l'on avait compté sans les révolutions. La place vide attend toujours sa décoration.

Une troisième et non moins amère déception lui était réservée, dans des circonstances et pour des causes pareilles. En 1827, Gayrard avait reçu la commande d'un bas-relief pour décorer le dessus de la principale porte de l'église Sainte-Geneviève ; David (d'Angers) et Walkier étaient chargés de l'exécution des quatre autres morceaux qui devaient compléter l'ensemble. Le sujet était : *Saint Germain annonçant au peuple les destinées de Geneviève encore enfant.* Le modèle, exécuté en plâtre, figura au Salon de 1829, où chacun fut frappé du sentiment ferme et vrai, qui respirait dans l'attitude des nombreux personnages de la scène. La Révolution, qui convertit l'église de Sainte-Geneviève en Panthéon dédié aux grands hommes par la Patrie reconnaissante, annula le travail de Gayrard, qui, au lieu d'une exécution en marbre, pour laquelle le ministre lui promettait trente mille francs, en fut réduit à l'exécuter en bois, à ses frais,

pour en conserver un souvenir durable. Nous le retrouverons au Salon de 1844.

Ce mécompte ne fut ni le dernier ni le plus grave.

En 1829, le ministère avait commandé à Gayrard deux statues colossales, destinées aux piédestaux de l'escalier de la cour d'honneur de la Chambre des députés, et devant représenter *la Restauration* et *l'Hérédité*, deux idées qui semblaient alors inséparables. Dans son esquisse, *la Restauration* était une femme debout sur un globe figurant la France, déployant l'oriflamme de saint Louis, en même temps qu'elle déposait sur l'autel de la patrie la charte de 1814. Quant à *l'Hérédité*, elle tenait d'une main un flambeau fleurdelisé qui venait de s'éteindre, et de l'autre en élevait avec enthousiasme un second qui brûlait d'une flamme nouvelle : ingénieux symbole qui semblait dire avec les Français de ce temps : *Le roi est mort, vive le roi !* et rappeler un vers fameux d'Athalie :

Et de David éteint rallumer le flambeau.

Soudain éclate la protestation de Juillet qui, en précipitant du trône en trois jours la monarchie de 1814, brisa les espérances et les allégories. Une semaine auparavant, Gayrard avait eu l'honneur de présenter à Charles X la médaille représentant la prise d'Alger : conquête immortelle du génie guerrier de la France au dix-neuvième siècle ; croisade la plus pure, la plus glorieuse et la plus féconde de la civilisation contre la barbarie, du christianisme contre l'islamisme, dont l'Europe ait jamais été témoin. Cette expédition, entreprise malgré l'opposition libérale qui, par haine de parti, montra dans cette occasion la plus aveugle inin-

telligence des intérêts et des devoirs d'une grande nation, rachétera aux yeux de la postérité toutes les fautes de la Restauration, et l'avenir constatera qu'un gouvernement fondé sur la paix a plus agrandi le domaine de la France que l'Empire fondé sur la guerre.

On comprend de quelle rude secousse la révolution de Juillet affecta l'existence jusque-là si régulièrement heureuse de Gayrard et de quel coup douloureux elle frappa son cœur, dévoué tendrement à une famille qui l'avait comblé de ses bienfaits et à la dynastie qu'il jugeait la plus propre à assurer notre prospérité. Dans ses chagrins, l'atteinte portée à ses intérêts d'artiste ne vint qu'en seconde ligne. Cependant le graveur de la Chambre et du cabinet du roi perdit son titre, et en même temps les commandes que lui avaient values ses talents, et les hautes et puissantes protections qui venaient vers lui, à la suite de la bienveillance du monarque ; il se résigna courageusement. Il comprit que son burin et son ciseau ayant fait avec la politique une alliance dont il avait recueilli les profits et les honneurs, il devait en subir les dommages. S'enfermant silencieusement dans sa dignité, il ne réclama désormais que le droit commun de n'être pas oublié dans les travaux publics qui, étant consacrés à la gloire et à l'ornement du pays, sont plutôt le patrimoine légitime des artistes que la dotation politique d'un ministère.

Ce n'est pas, du reste, qu'il fût un inconnu pour le prince que le souffle populaire venait d'élever sur le trône, et que le même souffle devait en précipiter dix-huit ans plus tard. Le duc d'Orléans ayant été de tout

temps un zélé protecteur des beaux-arts, le nom d'un artiste aussi renommé que Gayrard lui était familier. Notre compatriote avait même depuis longtemps trouvé auprès de la mère de Louis-Philippe un bienveillant accueil, dont l'origine remontait aux années qui suivirent la Restauration. En ces temps où la joie pour ainsi dire naïve, tant elle était franche, débordait des cœurs, elle se répandait sur les théâtres de société en représentations scéniques. Dans ces amusements les rangs se rapprochaient et quelquefois se confondaient sous le costume des acteurs et le langage du vaudeville et de la comédie. Bien des hauts personnages, qui depuis ont entièrement tourné au sérieux, se livraient avec le plus aimable entrain à ces élans de gaîté qui éclatent toujours au sein de la nation française, comme un jet spontané de sa verve, toutes les fois qu'elle respire l'air de la liberté. Par le vif de son esprit et la distinction originale de ses manières, Gayrard était homme à jouer un rôle dans ces fêtes de société ; il s'y plaisait et y réussissait. C'est dans quelque circonstance de ce genre qu'il eut l'honneur d'être remarqué par Mme la duchesse douairière d'Orléans, qui ne tarda pas, dans des entretiens sérieux, à apprécier la solidité de son caractère. Aussi l'invita-t-elle souvent à son château d'Issy, où, par une attention dont il sentait tout le prix, elle se plaisait à l'appeler son chevalier et à lui offrir son bras dans les promenades. Elle reportait sur sa famille l'intérêt qu'elle avait conçu pour lui, si bien que lorsque les enfants de l'artiste étaient malades, la princesse ne dédaignait pas d'aller en personne au palais de l'Institut prendre de leurs nouvelles. Au reste, leur père, élevé dans le

culte de l'ancienne monarchie, était disposé au respect envers la grandeur du rang, et ce sentiment l'inspira fort heureusement la première fois que la duchesse d'Orléans lui offrit le bras. Sentant que celui de son chevalier tremblait, elle lui en demanda la cause. « Comment ne serais-je pas ému, répliqua-t-il aussitôt avec l'à propos d'un courtisan, mais avec la sincérité d'un honnête homme, en pensant que je donne le bras à la plus proche parente de Louis XIV (1). » A cette délicate réponse la bienveillance de la princesse ne put que s'accroître.

Notre artiste n'avait donc pas à redouter l'hostilité du nouveau gouvernement et lui-même ne voulait pas se poser en ennemi. La nécessité de refaire un patrimoine détruit par un excès de confiance envers des personnes qui ne s'en étaient pas montrées dignes, les charges de famille, le soin même de sa propre gloire, tout l'invitait à une attitude réservée. Bien disposé cependant à ne pas accepter toute commande qui serait un démenti de son passé, il repoussa avec une vivacité extrême la proposition de graver la médaille commémorative de la prise des Tuileries et du Louvre. L'homme qui tenait des derniers rois une charge qui lui donnait dans leur palais le rang de gentilhomme, ne pouvait que repousser comme une offense l'invitation de perpétuer et de glorifier le souvenir de la révolte qui les en avait chas-

(1) Elle était en effet arrière-petite-fille de Louis XIV, par le comte de Toulouse son grand-père, fils légitimé de ce monarque, qui avait épousé Mlle Marie de Noailles. De ce mariage était né le duc de Penthièvre, père de la duchesse douairière d'Orléans. Les Bourbons aînés n'étaient descendants de Louis XIV qu'au quatrième degré, mais en lignée légitime.

sés. Quelque temps après, il n'accueillit qu'avec tiédeur l'offre de faire pour la monnaie du nouveau règne le type du roi Louis-Philippe ; ne pouvant s'y refuser ouvertement, il n'envoya à la Commission qu'un travail inachevé, qui ne courait aucune chance d'être accepté.

C'est avec les mêmes sentiments qu'il reçut un employé supérieur de l'administration des beaux-arts, chargé de lui annoncer que la commande des diverses statues dont nous avons parlé ne pouvait recevoir de suite. « Vous avez droit à une indemnité, lui fut-il dit, fixez-en le chiffre ; je le ferai connaitre au ministre. — La seule manière d'indemniser dignement un artiste à qui l'on enlève des travaux, répondit Gayrard, c'est de lui en confier d'autres. » La réponse, fidèlement rapportée sans doute, tempéra tellement la bienveillance du ministre, qu'elle se réduisit à quelques bustes royaux et une ou deux médailles qu'avec une fortune plus indépendante notre compatriote aurait certainement refusés. Il ne fut plus compris dans la répartition des grands travaux.

Pendant cette période de défaveur politique, son imagination et sa main ne restèrent pourtant pas inactives. Les grands événements contemporains, le siège d'Anvers entre autres, trouvèrent en lui un fidèle et patriotique écho.

En 1832, les désastres du choléra, qui le mit deux fois aux portes du tombeau, lui inspirèrent une médaille destinée à perpétuer la mémoire du dévouement de Mgr de Quélen, et à venir en aide aux enfants des victimes ; il l'offrit à l'archevêque de Paris, comme hommage à un grand cœur et à un saint ami tombé dans la disgrâce, et en

même temps comme sa part de souscription, abandonnant les bénéfices de la vente, qui furent considérables, à la Caisse des orphelins du choléra.

Il reparut enfin avec éclat au Salon de 1833, par une statue en marbre de la *Madeleine* : son œuvre supporta fort bien le souvenir de celle de Canova, et plusieurs grands artistes, tels que Bosio, témoignèrent leur préférence pour celle de Gayrard.

« M. Gayrard n'a point voulu entrer en lutte vivante avec le sculpteur italien. La *Madeleine* de Canova est une Madeleine repentie, celle-ci est plutôt une Madeleine repentante. Chez le premier elle est déjà exténuée de jeûnes et de macérations ; la pénitence a flétri ce beau corps, dont les formes gardent cependant leur type ineffaçable. Chez le second, au contraire, la pécheresse est dans tout l'éclat de la jeunesse et de la beauté : la grâce divine la saisit au milieu de sa vie mondaine, son âme se réveille du sommeil fatal des plaisirs ; ses beaux cheveux pendent en longues tresses et paraissent humides des parfums d'une fête ; un de ses bras est encore paré d'un bracelet, mais ses yeux obscurcis laissent échapper des larmes, et sa main semble indiquer, dans le livre sacré qu'elle parcourt, les lignes qui ont touché son cœur. Rien n'est plus suave ni d'un sentiment plus exquis que cette statue, taillée dans un magnifique bloc de marbre de Carrare. L'exécution en est d'une beauté merveilleuse, d'un fini gracieux et large tout à la fois. La grâce de l'attitude, le choix savant de la forme, l'incroyable souplesse des draperies, où le patient travail du ciseau devient une énigme, le profond sentiment ré-

pandu sur toute cette figure, en font, sans contredit, une des œuvres les plus remarquables de la sculpture moderne (1). »

Plus tard, vers la fin de sa vie, Gayrard a traité encore une fois ce sujet de la Madeleine dans une composition qui n'est pas sortie de son atelier : ici, ce n'est plus la pécheresse surprise par le remords, au milieu de ses joies coupables, tombant à terre et fixant ses regards sur le livre divin ; mais Madeleine purifiée par le repentir, à genoux, la main gauche posée sur une tête de mort, tandis que de la droite elle serre sur son cœur la croix du salut, en élevant la tête vers le ciel avec espoir et amour.

La prédilection de Gayrard pour ce pieux et touchant sujet ne tenait pas en lui au seul charme de la scène qu'il représente et aux ressources qu'il offre au talent par ce mélange de beauté et de douleur, de nu et de draperies, de tristesse intérieure et d'apparence profane que l'artiste le plus chrétien, toujours un peu épris de la matière, ne dédaigne jamais ; des sentiments d'un autre ordre se mêlaient à ses goûts de statuaire, et, pour les expliquer, il sera permis de soulever un coin du voile dont il aimait à couvrir le bien qu'il faisait autour de lui. Les Madeleines pécheresses n'étaient pas pour lui une simple réminiscence de l'Évangile ; il s'en présentait tous les jours à lui, comme modèles, profession indispensable aux arts plastiques et qui pose à la morale un problème difficile et presque un défi. Quand Gayrard ne trouvait pas toute pudeur éteinte en elles, il s'efforçait d'en faire des Madeleines re-

(1) *Union catholique*, 10 juin 1842.

pentantes, en ranimant par des paroles encourageantes et de bons conseils une dernière lueur de vertu prête à s'éteindre. Plus d'une fois il réussit à les arracher au vice, à les faire entrer dans des maisons de refuge et de pénitence. L'une d'elles dut à l'intervention de Mme Gayrard, qui s'associait aux bonnes œuvres de son mari avec l'ardeur d'une piété profonde, d'être reçue dans un couvent, où elle est devenue une sainte religieuse. La famille pourrait citer d'autres personnes charitables qui s'employaient aussi à ces œuvres de rédemption ; elle s'en abstient : Mme la marquise de*** ne lui pardonnerait pas cette indiscrétion.

Aux Madeleines il se plaisait à opposer les Vierges, type qui reparut plus souvent encore sous son ciseau, comme on peut en juger sur cette simple liste :

1842. *L'Immaculée sainte Vierge ;*
1845. *La sainte Vierge ;*
1848. *La sainte Vierge présentant l'enfant Jésus ;*
1857. *La sainte Vierge assise* (statue colossale).

Au Salon de 1833 figurait encore un buste du roi Louis-Philippe pour la préfecture de l'Oise, buste dont il donna au Conseil général de l'Aveyron le modèle en plâtre. Il en fut remercié par une lettre que nous devons citer comme témoignage des sentiments qu'il inspirait dans son pays natal.

Rodez, le 6 août 1833.

Monsieur et honorable compatriote,

Le Conseil général a reçu le plâtre de la tête du Roi par vous sculptée, que vous avez bien voulu lui adresser. Il a arrêté qu'il

resterait placé dans la salle de ses séances et m'a chargé de vous en faire ses remerciments, et de vous assurer de tout le prix qu'il attache à cet ouvrage, à raison de son objet, de son exécution et de son auteur.

Le Conseil a saisi cette occasion pour demander au ministre des travaux publics votre belle statue de la *Madeleine*, afin de fixer au chef-lieu du département un chef-d'œuvre de celui de ses enfants qui l'honore le plus dans la carrière des arts.

Je me félicite de devoir à la bienveillance de mes collègues l'agréable mandat de vous exprimer mes sentiments particuliers, en me rendant auprès de vous l'organe et l'interprète de tous les membres du Conseil général.

Agréez, Monsieur et cher compatriote, l'assurance de ma considération la plus distinguée.

Le président du Conseil général,
H. Monseignat.

La *Madeleine* dont il est question dans cette lettre est une reproduction qu'exécuta Gayrard, vivement contrarié d'une imperceptible tache qui se trouvait sur le marbre de celle que nous avons décrite. Elle fut achetée par le gouvernement pour une église du Havre, qui, par scrupule de pudeur, la céda au Musée de cette ville.

Des suffrages non moins flatteurs accueillirent, au Salon de 1834, une *Diane surprise au bain*, qui trouva sa place au château de Versailles.

« A quelques pas, disait le *Journal des Artistes* qui en publia la gravure (1), se

(1) Numéro du 9 mars 1834.

trouve une charmante statue en marbre, *Diane surprise au bain*, dont nous avions vu le plâtre au Salon dernier. Ici, il n'y a pas de tour de force, mais une composition large, gracieuse, ingénieuse. La déesse surprise sort de l'eau pour saisir son arc et se couvrir à la hâte de sa chlamyde ; la tête est expressive, sans passion humaine, à la manière de la Diane antique. Les formes sont délicieuses : c'est en même temps une femme et une déesse. La composition est pudique, quoique voluptueuse dans ses développements. Enfin l'exécution est d'une suavité, d'un charme qui méritent à l'auteur les plus grands éloges et ne peuvent qu'ajouter à sa réputation. »

A cette époque, un retour de bienveillance amena vers lui un des chefs du ministère de l'intérieur, M. Dumont, ami éclairé des arts, qui saisit un moment favorable pour faire rendre justice à l'artiste, et obtenir que les statues de *la Restauration* et de *l'Hérédité* seraient converties en celles de *la France constitutionnelle* et de *la Liberté*. A cette occasion, M. de Bonald aurait pu étendre à l'art sa fameuse définition de la littérature, et dire que la statuaire est l'expression de la société. Se pliant à cette combinaison, Gayrard exécuta aussitôt, non sans modifier le fond de la composition aussi bien que les accessoires, de nouveaux modèles qui furent approuvés. Le ministère y ajouta une condition imprévue : l'emploi de marbres français, dont on venait de découvrir des carrières à Saint-Béat, dans les Pyrénées ; et l'artiste dut aller sur les lieux pour s'assurer de la qualité des marbres, et faire ébaucher plusieurs blocs jusqu'à ce qu'enfin on eût trouvé

ceux qui pouvaient être expédiés à Paris. A son retour, les incidents et les difficultés se multiplièrent si bien, que les deux statues ne furent terminées que la veille d'une nouvelle révolution. De 1848 à 1851, il parut difficile de leur trouver une destination et téméraire d'en entreprendre une transformation, qui risquait encore d'être provisoire. Enfin, en 1852, Gayrard exposa, après quelques retouches secondaires, *la France volant par le suffrage universel*, métamorphose de *la France constitutionnelle*. Il fallut des changements plus considérables pour faire, de *la Liberté*, *la Force légale*. Conçu et exécuté par l'auteur, dont la mort a arrêté le bras, ce sujet a été achevé sous la surveillance d'un artiste distingué, M. Despretz, honoré de toute la confiance de Gayrard. Les deux statues, ainsi refaites, vont enfin trouver sur l'escalier d'honneur du palais législatif la place qui leur avait été assignée trente ans auparavant, et la définition de M. de Bonald se trouvera plus que jamais justifiée.

Au Salon de 1837, on remarqua le buste de Raynal, le célèbre auteur de l'*Histoire politique et philosophique de l'établissement des Européens dans les deux Indes*, destiné aux galeries de Versailles.

« C'est le plus beau de l'exposition, disait un critique ; on ne peut voir plus d'individualité, plus de vie, et, en même temps, plus de caractère que dans cette tête de marbre. La souplesse de la chair et la franchise d'exécution s'y marient d'une manière étonnante (1). »

L'exécution de ce buste revenait de droit à Gayrard, car Raynal, originaire de Saint-

(1) *Journal des artistes*, 2 avril 1837.

Geniez, et partant Rouergat comme lui, était le grand-oncle de sa femme ; double motif pour qu'il désirât en être chargé, car la gloire du pays natal fut pour lui, pendant toute sa vie, l'objet d'un véritable culte. J'en eus moi-même la preuve en ce temps, où je fondais, de concert avec quelques compatriotes animés comme moi de plus de bons désirs que d'autorité, la Société des lettres, sciences et arts de l'Aveyron, ainsi qu'un Musée qui manquait à Rodez. Pour protéger notre embryon d'Académie contre les railleries qui accueillaient sa naissance, et pour enrichir notre Musée, nous fîmes appel au concours de tous les enfants célèbres du pays. Gayrard fut un de ceux qui encouragèrent le plus vivement nos efforts, et, joignant aux bonnes paroles les actes, il fit don à notre galerie improvisée de plusieurs ouvrages de prix, dont il n'a cessé d'accroître le nombre d'année en année, avec une patriotique libéralité. Nulle part, du reste, il ne pouvait être apprécié avec plus de sympathie, sinon avec plus de compétence, qu'au sein de notre Société, où il comptait quelques anciens camarades et de nombreux amis : nous étions tous fiers, et le pays entier avec nous, de voir l'Aveyron représenté à Paris, dans la carrière des arts, par un homme d'un tel mérite.

Au milieu des travaux de l'ordre le plus élevé, Gayrard prenait plaisir à se retourner de temps à autre vers les échelons divers qui l'avait conduit à sa destinée finale ; au gré de son inspiration, redevenant tour à tour orfèvre, ciseleur sur bijoux, graveur sur pierre. C'est ainsi qu'il grava de nombreux camées, qu'il composa pour M. Frédéric Reiset, l'un des conservateurs du Musée du Louvre, un

superbe vase d'orfèvrerie, qui lui valut le surnom de Benvenuto Cellini français et exécuta une foule d'autres sujets de moindre importance, dans le genre du portrait du roi Joachim Murat, qu'il avait fait sur un silex de Champigny, du temps de l'Empire.

Sous ses doigts, l'industrie prenait si aisément le caractère de l'art, qu'il conçut un jour la pensée de fonder sur l'accord de l'utile et du beau, une vaste réforme industrielle. Il imagina tout un système de procédés se rapprochant de l'estampage des médailles, à l'usage des professions qui travaillent les métaux : orfèvres, serruriers, quincailliers, armuriers, fourbisseurs, maréchaux même. Son idée essentielle consistait à remplacer l'action incertaine et maladroite de la main par celle plus sûre et plus ferme d'une presse à levier et à mouvement rotatif, mue par la vapeur, qui découperait la matière, et la frappant ensuite, comme on frappe la monnaie, multiplierait les exemplaires avec rapidité, et les livrerait à un bas prix, qui défierait la concurrence de l'Allemagne, car ils seraient plus élégants, plus solides et moins chers que les produits allemands. L'inventeur prit, le 15 décembre 1837, un brevet pour ce qu'il appelait la fabrication *matrimétallique*, fonda, par acte notarié, une Société dont il se déclara le gérant, et lança des prospectus. Heureusement pour son repos et pour ses travaux d'artiste, les actionnaires ne vinrent pas, et ses deux occupations favorites, la gravure et la statuaire, reconquirent toutes ses pensées. Mais sa renommée comme graveur n'avait plus rien à gagner, et quoique à chaque exposition il envoyât un cadre de médailles, son ambition se portait avec une énergie presque exclusive

sur la statuaire où il se plaisait à demander sans cesse à de nouveaux efforts de nouveaux succès.

Telle fut l'impression unanime qu'excita *le Génie des beaux-arts*, personnifié dans un enfant, statue en marbre, présentée au Salon de 1838.

« L'axiome : « Il n'y a pas de rose sans épine » a fait naître chez M. Gayrard l'idée de représenter une charmante figure de *Génie*, qu'il nous montre, non pas triomphant et couronné de fleurs, mais retirant de son pied une de ces épines dont est hérissé le chemin qui conduit à la gloire : pensée gracieuse fort bien rendue. — Le *Génie* n'est pas seulement une délicieuse étude ; c'est une touchante élégie, une de ces poétiques inspirations que Chénier disait si bien, que M. Gayrard a traduite dans sa langue de marbre, comme l'eût rendue Chénier dans ses strophes plaintives (1). »

Serait-ce beaucoup hasarder que de supposer à l'auteur la pensée d'écrire ainsi une page de sa propre histoire ? Ce chef-d'œuvre, acheté par le gouvernement et placé au pavillon Marsan, fut brisé en 1848, lors de l'invasion des Tuileries.

De l'allégorie Gayrard rentra dans la réalité par un buste de Mgr Frayssinous, évêque d'Hermopolis, qui figura au Salon de 1840. Après avoir terminé l'éducation du duc de Bordeaux, confiée à sa haute sagesse par le choix de Charles X, le vénérable prélat était rentré en France et avait fait un court séjour à Paris, avant de se rendre dans la petite ville de Saint-Geniez, où l'appelait la tendresse suppliante de sa famille et les vœux de toute

(1) *Journal des Artistes*, Salon de 1838.

une population. Au nom d'une ancienne et fidèle amitié, Gayrard obtint l'honneur de faire son buste, et réussit à reproduire avec une merveilleuse fidélité ces traits, où l'intelligence s'alliait avec tant d'harmonie à la simplicité et à la bonté.

« M. Gayrard a bien fait de s'inspirer de cette belle tête. Dans toute cette époque, il ne pouvait trouver un modèle plus beau ni meilleur (1). » — « Dans peu de jours, chacun pourra apprécier par soi-même la délicatesse vraiment extraordinaire du modelé, et l'habileté de l'artiste à rendre le sentiment de la vie avec un bonheur qui n'a peut-être pas d'exemple avant cette œuvre. Quelques personnes, et M. Jules Janin lui-même, ont paru regretter de voir reproduite dans ce buste qui doit passer à la postérité, l'empreinte profonde des années et de la douleur... Mais l'artiste, tout en portant l'imitation de la nature jusqu'à ses plus extrêmes limites, a su poétiser de la manière la plus heureuse les traits physiquement beaux du vénérable évêque, et sa figure n'a rien perdu de sa majesté et de sa grandeur ; l'expression légèrement souffrante et mélancolique répandue sur cette belle tête ajoute même encore, ce nous semble, à l'intérêt qu'elle inspire, et remplace avantageusement la fierté et l'animation du regard que l'artiste eût su lui inspirer si le modèle eût posé à cette époque où la brillante parole du prêtre retentissait sous les voûtes de Saint-Sulpice (2). »

Après avoir recueilli les suffrages du public et des artistes, Gayrard fit hommage de

(1) Jules Janin.
(2) Marcelin Liabastre, dans la *Revue de l'Aveyron et du Lot*, 1ᵉʳ juin 1840.

ce beau travail à la ville de Rodez, afin de concourir, à sa manière, à rendre immortel le souvenir de son protecteur aux lieux mêmes d'où il s'était élancé vers sa haute destinée. En acquittant sa propre dette de reconnaissance, il se faisait l'habile interprète de l'admiration des Ruthénois pour un des plus glorieux enfants de leurs montagnes.

Il avait alors dépassé sa soixantième année, et rien dans ses œuvres ne trahissait le moindre déclin de ses forces. Cependant, vers cette époque, une révolution se fit dans le choix de ses sujets, où des esprits attentifs auraient pu pressentir l'approche d'une phase nouvelle de l'existence, celle où le cœur et l'esprit de l'homme, au terme de la maturité, au seuil de la vieillesse, se plaisent à s'incliner vers l'enfance. Gayrard commençait à prendre un singulier plaisir à sculpter des sujets enfantins.

Nous avons déjà vu qu'en 1838 il avait personnifié, dans un bel enfant, le génie des beaux-arts ; au Salon de 1840, par un contraste piquant, avec le buste de l'évêque d'Hermopolis, figure un tout gracieux sujet : *la Jeune fille à la colombe*. Puis, d'année en année, se succéda une série de charmantes compositions, dont nous indiquerons seulement les principales :

1841. *L'Enfant, le Chien et le Serpent.*
1845. *Buste d'Enfant.*
 Pèlerine de Guatemala.
1847. *L'Hiver,* sous la figure d'un enfant qui grelotte et cherche à s'envelopper d'une peau d'ours, hélas ! trop courte.
 Un enfant qui enlève un Chien à sa mère.

1848. *Le sommeil de l'Amour.*
1855. *Jeux d'Enfants.*
1857. *Des Enfants délivrés par un Chien des étreintes d'un Serpent.*
Enfants et Levrettes.
Jeune Fille entrant dans l'eau.
L'Enfant et le Chien.
Groupe d'Enfants attaqués par un Loup.
L'Enfant et l'Agnelet.
L'Enfant riche et l'Enfant pauvre, ou la Charité.
Saint Jean-Baptiste enfant.

Faire l'histoire du premier de ces groupes, ce sera révéler la manière, la pensée, le but de leur auteur.

Un jeune homme à qui il portait un intérêt en quelque sorte paternel allait, par suite de son émancipation, se trouver exposé aux dangers d'une fortune considérable. Voulant le conseiller sans le blesser, Gayrard imagina de représenter un enfant qui caresse un serpent, tandis que du pied il repousse le chien qui aboie pour le préserver d'une piqûre mortelle. L'allégorie fut comprise. Fut-elle écoutée ? nous l'ignorons.

La *Pèlerine de Guatemala*, qu'un critique qualifiait de bijou sans prix, de petit chef-d'œuvre suave, pur et gracieux, comme la *Zingarella* du Musée du Louvre, fut acquise par M. Thiers, qui adressa à l'auteur une lettre flatteuse.

De tous ces marbres, d'un caractère naïf, franc et délicat, d'une exquise perfection, rayonnait, suivant l'expression d'un haut personnage, le génie d'un grand artiste et le sentiment d'un grand cœur. A les voir dans les salles de l'exposition, on devinait l'auteur

sans ouvrir le livret. A ses préférences de goût pour le thème charmant de l'enfance, se joignait un autre motif qui avait bien aussi sa valeur. Les petits marbres, avouait-il dans les confidences de l'atelier, coûtent moins cher que les grands !

Pour saisir sur nature cette variété de têtes, de membres, de sourires, de poses, il avait eu la bonne fortune de découvrir une pauvre famille qui comptait plusieurs jeunes enfants, échelonnés sur tous les âges, et dont la mère était elle-même aussi honnête que belle. Là encore Gayrard exerça son apostolat chrétien. Cette famille était juive ; il profita de l'influence que lui donnait sa bonté, pour la convertir au catholicisme ; heureux d'ajouter ainsi à la liste de ses bonnes actions une de celles qu'il jugeait, sans doute, des plus méritoires !

Vers la fin de l'année 1840, M. Gayrard sortit enfin des habitudes de silence et de retraite qu'il avait contractées depuis l'avènement de la nouvelle royauté : ce fut au sujet du tombeau de l'empereur Napoléon. Le roi Louis-Philippe, cédant à un sentiment moins prévoyant que patriotique, avait obtenu de l'Angleterre l'autorisation d'enlever de l'île Sainte-Hélène la dépouille mortelle du grand homme, et le prince de Joinville avait reçu mission de transporter le précieux dépôt confié à *la Belle-Poule* sur les rives de la Seine, où il reposerait dans un tombeau monumental pour lequel les Chambres avaient voté un crédit de quinze millions. Au moment de se retirer devant le ministère du 29 octobre, M. Thiers avait cru pouvoir confier l'exécution de cette œuvre capitale au talent de M. Visconti. Cette mesure blessa vivement les artistes, qui chargèrent M. Gayrard

de porter leurs réclamations aux pieds du nouveau président du Conseil, le duc de Dalmatie, dont il faisait en ce moment la statue.

Acceptant un mandat qui honorait son caractère et son talent, Gayrard exposa au maréchal Soult qu'un concours public pouvait seul désigner le plus méritant au choix du gouvernement ; il affirmait que les artistes les plus distingués se présenteraient dans la lice. De sérieuses études, ajoutait-il, ont été faites par plusieurs d'entre eux, et beaucoup d'autres n'attendent pour les imiter qu'un appel du gouvernement : « Je serai on ne peut plus content et reconnaissant à Votre Excellence, disait-il en finissant, si, par mon humble intermédiaire, le concours nous est accordé, dussé-je être le moins heureux des concurrents. »

Ce langage digne et modeste, et qui empruntait de sa modestie même plus d'autorité, fut entendu. Faisant droit à cette réclamation, le gouvernement ouvrit un concours en 1841 ; quatre-vingt-deux projets furent présentés. Celui de Visconti fut adopté, ce qui prouva que les préférences personnelles de M. Thiers n'avaient pas aveuglé son bon goût. On accorda dix médailles aux auteurs des dix meilleures études, et l'une d'elles fut pour Gayrard, qui s'était associé avec M. de Ligny, architecte de mérite. Quoiqu'il fût le seul statuaire honoré de cette distinction, il ne fut chargé d'aucune des sculptures du monument, ce qu'il est permis de regretter et pour l'œuvre, et pour lui-même. Sa conception était belle : sur un grand soubassement orné de bas-reliefs et des principales médailles de l'Empire s'élevait un sarcophage flanqué aux quatre angles de figures

allégoriques, et surmonté d'une statue équestre qui pouvait être remplacée par une autre statue représentant Napoléon assis sur le trône, tenant de la main gauche un sceptre et de la main droite un globe surmonté d'une croix (1).

(1) Voici, du reste, la notice explicative remise par les auteurs à l'appui de leur projet :

Les soussignés, auteurs du projet de *Tombeau de Napoléon*, ont pris à tâche de donner à leur composition le caractère de sa destination, et de résumer le plus possible dans l'ensemble de leur travail l'histoire de Napoléon par la constatation des faits les plus saillants de l'époque impériale. Ils ont considéré que l'événement dont on devait tenir le plus de compte à cet homme extraordinaire, et dont le souvenir méritait d'être conservé de la manière la plus durable, était *la reconstitution en France de la monarchie et des institutions qui en sont la base fondamentale*. Ils ont donc consacré une figure caractéristique à celles de ces institutions qui leur ont paru les plus importantes.

Ces figures sont au nombre de quatre ; elles sont placées sur des pieds-droits aux quatre angles du soubassement. Leur dénomination se classe ainsi :

Institution législative : *le Code Napoléon*.
Institution religieuse : *le Concordat*.
Institution militaire : *la Stratégie et la Discipline militaire*.
Institution de récompenses des services importants rendus à la patrie : *l'Ordre de la Légion d'honneur*.

Les auteurs ont placé sur chacune des grandes faces du monument deux bas-reliefs dont l'un représente *le Couronnement de l'Empereur* *, et l'autre *l'Ordre donné par le roi Louis-Philippe de placer aux Invalides les cendres de Napoléon*.

L'une des petites faces est remplie par une inscription, et l'autre par un bas-relief représentant *la Bonne et la Mauvaise Fortune* du héros.

Les autres faits plus particulièrement dignes d'une indication spéciale se trouvent rappelés au

* Le sujet de ce bas-relief a été adopté parce qu'il caractérise parfaitement la reconstitution de la monarchie.

Des sommités de l'art monumental, le ciseau de Gayrard savait descendre volontiers à de plus humbles sujets. C'est à cette même année 1841, que se rapportent les bas-reliefs d'un goût si élégant qu'il dessina pour une société industrielle adonnée à la fabrication des lampes, ainsi que les bustes de Dargant et de Carcel dont il décora la maison qui contenait les magasins de cette société, dans la rue Montmorency. La manière heureuse dont les bustes furent ajustés sur le balcon principal par l'architecte, M. Garnaud, fit ressortir le mérite du sculpteur.

Au Salon de 1842, Gayrard envoya un buste du nouvel archevêque de Paris, Mgr Affre, son éminent compatriote, qui devait acquérir quelques années plus tard, sous le feu de nos guerres civiles, l'immortalité du martyre. L'artiste entretenait dès lors avec le prélat les mêmes rapports de respectueuse amitié qui l'avaient mis si avant dans le cœur de l'évêque d'Hermopolis et de Mgr de Quélen.

C'est aussi en ce temps qu'il s'occupa du portrait en médaille de M. de Bonald, le célèbre philosophe, et pria l'un de ses fils de

moyen de l'enchâssement, dans les diverses parties du monument, de trente-six médailles frappées sous l'Empire, et qui seraient reproduites dans l'exécution, de dimensions suffisantes pour permettre, par leur position, d'en saisir les détails.

Au faîte du monument est placée la statue équestre de Napoléon avec le costume impérial, afin de mieux personnifier le pouvoir souverain. Cette statue couronne et termine l'œuvre.

Les dimensions du monument sont combinées de telle sorte qu'on le verrait se projeter à travers les colonnes du maître-autel, à partir de l'extrémité de la grande nef.

GAYRARD, *statuaire*. H. DE LAGNY, *architecte*.

Paris, le 30 septembre 1841.

lui fournir une inscription. Ne pourriez-vous pas choisir, lui répondit M. Victor de Bonald, le passage d'une lettre qu'adressait à mon père le roi de Hollande, Louis Bonaparte :

« Acceptez d'être le gouverneur de mon fils aîné ; vous le confier, c'est vous marquer le plus vif désir de gagner votre amitié, et vous montrer tout le cas que je fais d'un homme de bien éclairé. »

L'inscription eût été un peu longue et ne put être admise ; mais le trait historique reste (1).

Au même Salon de 1842, Gayrard exposa une grande composition en bois représentant *l'évêque saint Germain annonçant au peuple les destinées de sainte Geneviève enfant*, qui était destinée, quinze ans auparavant, au porche de Sainte-Geneviève, devenue le Panthéon. Il avait pris le parti de la sculpter sur bois, ne pouvant se résoudre à laisser en plâtre une œuvre dont il savait toute la valeur. Cette résolution se rattachait d'ailleurs à des vues générales sur l'opportunité de remettre en honneur un genre de travail pratiqué autrefois par nos grands artistes et depuis longtemps abandonné à des mains sans génie. Le bois de chêne, par la modicité de sa valeur intrinsèque, par la fermeté de son grain qui résiste à toutes les exigences d'un ciseau exercé, assure une

(1) Le texte de la lettre du roi de Hollande, datée d'Amsterdam, 1ᵉʳ juin 1810, a été depuis inséré par M. Henri de Bonald dans la notice qu'il a consacrée à la mémoire de son illustre père, et reproduite par M. Hippolyte de Barrau, dans le deuxième volume de ses *Documents généalogiques et historiques sur le Rouergue*, à l'article de la famille DE BONALD, p. 317.

longue durée aux œuvres d'art, et peut-être même l'immortalité, en mettant à profit les procédés d'injection du docteur Boucherie. Mieux que le bronze, il est à l'abri de la cupidité ; il est moins exposé aux mutilations que la pierre et le marbre ; il peut traverser plusieurs siècles sans aucune altération dans la pureté de ses formes, et le temps lui imprime, comme à l'airain, une patine qui en augmente l'effet.

« Saint Germain, écrivit alors un des meilleurs juges, occupe le centre du vaste panneau ; il étend sa main protectrice sur la tête de la jeune fille. De chaque côté, des groupes d'hommes et de femmes du peuple prêtent une oreille attentive aux paroles qui sortent de la bouche du pontife : ces figures, qui occupent plusieurs plans, ont un relief si bien calculé qu'elles paraissent à l'œil du spectateur à la véritable place qu'elles doivent occuper. Il se trouve entre elle l'air et l'espace convenables, sans que l'artiste ait cherché à montrer un tableau, là où il ne fallait que de la sculpture. Est-ce habileté extrême de sa part ; est-ce la matière employée par lui qui se prête mieux que tout autre à cet artifice ? Nous ne déciderons pas, et, à vrai dire, nous pensons que tout concourt ici à produire l'ensemble le plus satisfaisant... »

Quand l'œuvre eut reçu le tribut de l'admiration publique, l'auteur en fit don au Musée de Rodez, qui lui a affecté une place d'honneur comme à l'une de ses richesses les plus précieuses.

A ce même Salon de 1842 figurait une *Immaculée Conception de la Sainte Vierge*, destinée à l'archevêque de Cambrai, cardinal Giraud, qui, avant d'être élevé au siège

qu'avait illustré Fénelon et aux honneurs du cardinalat, avait été évêque de Rodez. En la recevant, le prélat répondit par la lettre suivante :

« Cambrai, 14 juillet 1842.

» Monsieur,

» Je viens de recevoir votre belle statue que j'attendais avec une sainte impatience. Elle inspire à tous ceux qui la voient, non seulement de l'admiration, mais, ce qui vaut mieux encore, un profond sentiment de religion et de piété. C'est bien la fille du Roi, dont toute la gloire et toute la beauté sont intérieures. Je ne me séparerai plus de ce pieux chef-d'œuvre. Il restera constamment sous mes yeux, qui ne se lassent pas de contempler une expression si pure, si vraie, si céleste, des vertus de celle dont le ciel, la terre et la mer proclament la puissance et la bonté. »

A peine avait-il terminé ces travaux, qu'une voix partie de la terre d'exil fit appel à son dévouement et à ses affections, non moins qu'à ses talents.

En exécutant dans le cours de l'année 1840 le buste de l'abbé Frayssinous, Gayrard avait à peine devancé les coups de la mort. Vers la fin de 1841, le prélat s'éteignit à Saint-Geniez, où il s'était retiré, chargé de fatigues plus encore que d'années. La douloureuse nouvelle de cette mort retentit, non seulement au sein de sa famille et de son pays natal, mais dans toute la France et dans l'univers chrétien ; elle retentit surtout au cœur de son royal élève, Mgr le comte de Chambord, qui résolut d'élever à la mémoire de son vénéré précepteur un monument digne de l'un et de l'autre. Il

choisit pour recevoir le mausolée la ville même de Saint-Geniez, et, voulant en confier l'exécution à une main qui en fût digne à tous égards, il fit choix de l'artiste aveyronnais qui recommandaient à sa haute bienveillance un talent consacré par trente années de succès les plus éclatants, la fidélité de son cœur à la famille et à la dynastie des Bourbons, la sincérité d'une foi religieuse qui devait inspirer son ciseau dans l'interprétation des vertus épiscopales, enfin son profond attachement pour l'illustre personnage qui avait été son protecteur et son ami dans les temps prospères, et qui, dans des temps moins heureux, avait conservé avec lui les rapports les plus intimes qui puissent exister entre un évêque et un homme du monde. La communauté d'origine aveyronnaise, tout secondaire que ce titre pût paraître, n'était sans doute pas étrangère au choix du prince ; elle fut vivement appréciée dans l'Aveyron, comme un hommage délicat envers le patriotisme local, un des traits caractéristiques de cette montueuse et pittoresque contrée, l'Ecosse de la France.

Gayrard fut profondément touché de l'honneur qu'il recevait. Son âme s'éleva, par de graves méditations, à la hauteur de sa mission, religieuse en quelque sorte autant qu'artistique ; il s'y voua avec une ardeur qui lui rendait le feu de la jeunesse. Lorsque ses études et ses dessins furent terminés, il se décida à se rendre en Bohême, malgré ses soixante-dix ans, pour aller les soumettre au jeune prince. Il traversa l'Allemagne au mois d'octobre de 1843, visitant en passant les collections de Munich et rendit compte de ses impressions dans les lettres adressées

à son ami Casimir Bonjour (1). Il fut reçu avec distinction au château de Kirschlberg, où résidait alors le comte de Chambord, et l'accompagna ensuite à Prague. Dans un séjour de trois semaines, il vit presque tous les jours le prince, eut l'honneur d'être admis souvent à sa table, en reçut des fréquents et précieux témoignages d'estime. Ses esquisses furent examinées, et obtinrent une approbation qui était pour leur auteur le plus essentiel et le plus précieux des suffrages.

Il profita de son séjour en Bohême pour sculpter le buste et le médaillon du comte de Chambord, et d'après ces modèles il fit, à son retour en France, ce beau cadre qui réunit les profils de Henri IV et de son descendant. Secrètement répandu en France, sous le nom de *médaillon des deux Henri*, ce petit chef-d'œuvre orna bientôt tous les hôtels de l'aristocratie royaliste et devint en quelque sorte un signe de reconnaissance entre les fidèles. La police lui fit l'honneur de le rechercher comme un emblème séditieux, en même temps qu'elle s'associait avec complaisance aux efforts du gouvernement pour raviver la gloire impériale. Nouveau témoignage de la clairvoyance de la politique humaine !

Ces œuvres, où l'esprit de parti trouvait dans l'art un complice intelligent, valurent à Gayrard de nombreuses marques de sympathie. Une princesse allemande, entre autres, lui fit présent, à cette occasion, d'une riche tabatière d'or ornée d'un bouquet de diamants, précieux bijou que la famille conserve avec respect.

(1) Elles ont été publiées dans le tome V des *Mémoires de la Société des lettres, sciences et arts de l'Aveyron*.

La tombe monumentale de l'évêque d'Hermopolis était destinée, dans la pensée de l'auteur, à orner le Salon de 1844. L'administration, s'exagérant sans doute les défiances du gouvernement, ne permit que l'exposition de la statue funéraire, et refusa d'admettre le bas-relief qui représentait Charles X remettant son petit-fils entre les mains du prélat (1). Malgré la lacune qui résultait de cette mesure pour l'ensemble de la composition, toutes les voix s'unirent dans une expression commune d'admiration, et ce marbre fut proclamé le chef-d'œuvre du maître. Dans des sentiments d'un autre ordre, plusieurs reconnurent que la fidélité avait été glorifiée par elle-même et se demandèrent si le chien emblématique qui repose aux pieds du Pontife n'était pas aussi bien une ingénieuse signature de l'artiste que le symbole d'une des vertus du pontife.

« Comme les évêques du moyen âge, Mgr Frayssinous est représenté en costume épiscopal, couché sur un tombeau. La statue se fait remarquer par la ressemblance de la tête, la convenance de l'ajustement et le prodigieux travail des vêtements. Les moindres détails de l'aube et de la chasuble ont été rendus avec une précision qui donneront une grande valeur à cette étude, alors qu'on étudiera notre époque comme nous étudions les siècles passés (2)... Cette statue rappelle les meilleures œuvres du genre dues au ciseau de Jean Goujon, ou à celui de Germain

(1) Dans un premier projet, il y aurait eu deux bas-reliefs. Celui dont Gayrard n'a fait que le modèle représentait l'orateur de Saint-Sulpice prêchant les conférences qui ont illustré son nom.

(2) Ferdinand de Guilhermy.

Pilon. C'est une heureuse pensée d'avoir mis ce lévrier emblématique aux pieds du prélat vénérable qui fut en tout si fidèle. Son mausolée est digne de lui et de l'élève qui le lui érige. » — « A la vue de cette belle et noble figure de l'évêque d'Hermopolis, endormie du sommeil du juste et parée de ses habits sacerdotaux, on se prend à croire que de tous nos sculpteurs, M. Gayrard est le seul qui ait puisé dans sa foi l'intelligence de l'art chrétien. De tout point cette figure est irréprochable. Les teintes assombries du marbre français, si heureusement employées, sont une harmonie de plus avec l'austérité du sujet (1).»

Après l'exposition, l'œuvre fut envoyée à l'église de Saint-Geniez, avec son bas-relief. Bientôt après, M. Amable Frayssinous, neveu du prélat, tenant pieusement à honneur de compléter la décoration de la chapelle funéraire, invita le sculpteur à y joindre trois statues : saint Denis, saint Luc et saint Antoine, les patrons célestes de l'évêque d'Hermopolis (2).

(1) Du Molay Bacon dans le *Correspondant*, 15 mai.

(2) Nous empruntons à une notice publiée par M. l'abbé Bousquet, curé de Buzeins, dans le sixième volume des *Mémoires de la Société des lettres, sciences et arts de l'Aveyron*, la description du mausolée élevé par M. le comte de Chambord à la mémoire de son précepteur.

Ce monument, en marbre blanc, forme un carré long et d'aplomb, avec soubassement orné d'une corniche rentrant en dedans et supportant le tombeau.

L'évêque, dans l'attitude solennelle de la mort, repose sur sa couche de marbre ; sa tête, appesantie par l'éternel sommeil, fait fléchir un coussin qui s'est assoupli sous le ciseau ; l'artiste a vaincu

Le monument fut inauguré, le 25 septembre 1844, par Mgr Croizier, évêque de Rodez, qui, dans son discours, n'oublia pas de payer au talent de l'auteur un juste tribut d'admiration.

« Afin que rien ne manque à cette solennité de votre pays, permettez-moi de dire, du nôtre, c'est un fils de l'Aveyron, c'est un noble et célèbre artiste de nos murs (1), qui

la rigidité de la pierre, pour reproduire toute la mollesse du velours.

Les traits sont exprimés, dans le calme du dernier repos, avec une fidélité que M. Gayrard a su trouver dans sa reconnaissance pour celui qui lui fut si bienveillant aux jours de sa puissance.

Puis le regard se perd dans la reproduction variée des ornements épiscopaux ; le marbre y prend toutes les formes : ici, ce sont des galons d'or relevés en bosse sur la moire et le satin ; là, de transparentes dentelles, de délicates guipures ; ailleurs, les plis ondoyants d'un tissu souple et fin : le ciseau s'y montre enfin le rival des travaux d'aiguille les plus délicats.

Les pieds de l'évêque s'appuient sur un lévrier. L'imitation des formes, de la pose et de l'expression de cet emblème de la fidélité est admirable de perfection. Jamais on n'a rendu avec autant d'intelligence et de bonheur la vivacité et la tendresse du regard, la vigilante et inquiète sollicitude de l'animal ami de l'homme, veillant pour que rien ne vienne troubler le sommeil de son maitre.

Cet emblème explique en détail le sujet du bas-relief qu'on voit sur le devant du tombeau, divisé en trois compartiments égaux. Le relief occupe celui du milieu. Il représente Charles X accompagné du dauphin, de la dauphine, de la duchesse de Berry et de Mademoiselle, présentant S. A. R. le duc de Bordeaux à Mgr d'Hermopolis, accompagné de M. l'abbé Trébuquet.

La figure la plus remarquable est celle de l'évêque. Il est impossible, d'après les personnes qui l'ont vu dans ses derniers jours, d'avoir un portrait qui rende avec une plus rigoureuse exactitude ses traits, et surtout sa physionomie.

(1) M. Gayrard, l'un des plus habiles graveurs

nous tend avec son ciseau créateur les traits doux, vénérés et chéris de celui que nous regrettons. Honneur à l'éloquence, mais honneur encore à ces beaux-arts qui ont aussi leur verve puissante, leurs inspirations éloquentes, et qui donnent une sorte de vie nouvelle et durable à ceux dont on dit avec raison, que, pour le profit de la terre, ils ne devraient jamais mourir ! »

Et plus loin :

« Heureux Saint-Geniez, tu sais si d'autres lieux ont envié ton bonheur de posséder ces précieuses dépouilles et ce monument vénérable ! Tu sais si nous eussions été fier nous-même de voir plus près de nous et de notre siège ce triple mémorial d'un mérite insigne, d'une gratitude immortelle et d'un art brillant et heureux ! Mais il restera dans une ville où le Pontife que nous célébrons a reçu une aimable et douce hospitalité, et qui a recueilli son dernier soupir ; dans une ville où la religion fleurit par le zèle et les soins d'un respectable pasteur, où des établissements prospères nous rappellent des hommes de bien qui y mirent leur application et leur cœur. Ah ! c'est bien ici que le vertueux pontife pourra reposer en paix, gardé par le cœur des bons magistrats et habitants de la cité ; et quand au loin on parlera de l'industrieuse ville de Saint-Geniez, de ce qu'elle possède et de ce qui en est sorti, on achèvera ainsi pour sa gloire : « Là se trouve, de la » main de M. Gayrard, la tombe de l'illustre » et vénérable évêque d'Hermopolis. »

en médailles et statuaires de la capitale, natif de Rodez, que Mgr l'évêque d'Hermopolis honorait de sa bienveillante amitié (*Note du discours de Mgr Croizier*).

Par tous ses précédents, notre compatriote était naturellement désigné quand il y avait à célébrer avec le ciseau quelque noble souvenir de la monarchie française. Aussi Mme Reiset, qui avait acquis, vers 1843, les ruines du château d'Arques, lui confia-t-elle l'exécution d'un bas-relief en pierre destiné à la porte principale et qui devait représenter Henri IV combattant à sa mémorable bataille.

Le modèle en plâtre parut au Salon de 1844, en même temps que celui du monument commandé par le comte de Chambord, et ce rapprochement n'échappa à personne. L'œuvre en parut plus belle aux royalistes ; tous les connaisseurs admirèrent.

« Nous ne connaissons pas de meilleur portrait d'Henri IV (1) ; il rappelle celui qui couronnait autrefois la porte principale de l'Hôtel-de-Ville, chef d'œuvre d'un sculpteur du temps, nommé Biart. Dans le travail de M. Gayrard, Henri, précédé par la Victoire, qui lui présente le sceptre et la couronne, et suivi par la Renommée qui lui offre des palmes, combat avec cette fougue désespérée qui laisse pressentir qu'il n'aura pas besoin pour vaincre que Crillon soit à ses côtés. Le coursier, d'une belle forme, est bien lancé, et les deux figures accessoires sont d'un excellent goût. Rien de mieux imaginé que ces ingénieuses allégories, car c'est vraiment à Arques que le Béarnais a conquis sa couronne... » — « Le héros à cheval, armé de pied en cap, le casque au long panache blanc sur la tête, l'épée à la main, s'élance sur l'ennemi. Dans le lointain, on voit le choc des deux armées. Déjà

(1) *Nation*, 31 mars 1844.

celle de Mayenne plie ; la victoire est au Béarnais. Au-dessus du héros, la Renommée, aux ailes déployées, lui présente une palme ; devant lui s'avance, à travers les airs, le Génie de la France, qui lui offre le sceptre et la couronne qu'il vient de conquérir (1). »

Le bas-relief, exécuté en pierre dans les dimensions de quatre mètres de long sur trois de haut, fut placé au-dessus de l'arcade de l'ancienne poterne, du côté qui regarde le donjon du château, le 21 septembre 1845, jour anniversaire de la fameuse bataille dont il retrace le souvenir. Le concours le plus empressé des populations répondit à l'appel de l'ordonnateur de la fête. La garde nationale de Dieppe, digne héritière des braves qui prêtèrent leur appui au vaillant roi, y joua l'air national de *Vive Henri IV*, accueilli par d'unanimes applaudissements. C'est aux flambeaux, à la lueur des torches enflammées, des feux étincelant de toutes parts sur les ruines renaissant de leurs cendres, que le bas-relief fut découvert aux yeux de la foule émerveillée, et l'on put se croire un instant sur le champ du combat où Henri IV, à la tête de sa petite armée, mit en déroute les trente mille hommes du duc de Mayenne.

D'aussi importants travaux ne suffisaient pas à l'infatigable activité de Gayrard qui, en cette même année 1844, exécuta deux autres bas-reliefs destinés au piédestal d'un monument érigé par la ville d'Auxerre, sur une de ses places publiques, à l'un de ses fils les plus illustres, le physicien Fourier, membre de l'Institut : la statue avait été confiée, par un sentiment auquel Gayrard avait été le

(1) Deville, dans l'*Impartial de Rouen*.

premier à applaudir, à M. Fayot, enfant d'Auxerre comme Fourier. L'un des bas-reliefs représentait le savant académicien prononçant l'éloge funèbre de Kléber ; dans l'autre, on le voyait ordonnant le desséchement des marais, pendant qu'il était préfet de l'Ain.

A cette époque, le nom de Gayrard était depuis longtemps en haute estime chez tous les connaisseurs et familier au public, et cependant, dans la simplicité de son existence, fuyant toutes les occasions de se mettre en scène avec autant de soin que d'autres les recherchent, il avait dérobé ses traits à une légitime popularité. En 1845, l'habile peintre Édouard Dubufe satisfit aux vœux des amis du sculpteur, en faisant, dit un journal du temps, un excellent portrait « *de cet artiste modeste et consciencieux, qui, depuis trente ans, devrait faire partie de l'Institut* ».

C'était bien là, en effet, le sentiment unanime, et un tel oubli, faudrait-il dire un tel déni de justice, ne se comprenait pas ; il ne fut pourtant pas réparé. Cédant à des instances plus bienveillantes que clairvoyantes, et se dégageant, comme malgré lui, d'un serment de vingt années, Gayrard se remit sur les rangs, en 1844 et 1845, pour la section de gravure. Malgré la présentation favorable de ses confrères (1), malgré près de quarante ans de glorieux travaux qui reliaient, sans interruption, la plénitude de sa jeunesse à une vieillesse septuagénaire, il échoua encore cette fois.

Notre artiste ne permit pas aux blessures

(1) En 1844, il fut présenté par la section de gravure en troisième ligne avec M. Massard ; en 1845, en première ligne avec M. Domard.

faites à son amour-propre de troubler sa sérénité d'âme, et il poursuivait avec la même ardeur sa carrière laborieuse, lorsqu'en 1848 une nouvelle révolution vint réveiller en lui le nom et les souvenirs de la première république. Ne l'ayant pas appelée de ses vœux, il ne l'appuya point de ses sympathies. Comme néanmoins les orages de la grande révolution dont il avait été le témoin ne paraissaient retentir de nouveau que pour être bientôt dissipés, il ne refusa pas son concours personnel aux artistes qui le réclamèrent, et à la Commission des monnaies et médailles qui se l'adjoignit, en 1849, dans son Comité consultatif des graveurs, ni son burin et son ciseau à la direction des beaux-arts, qui lui fit de moins rares appels que sous le précédent gouvernement. Le cours des choses ayant appelé successivement à la tête de ce service deux Aveyronnais, M. Charles Blanc, originaire de Saint-Affrique, élève du collège de Rodez, et M. de Guizard, ancien préfet de l'Aveyron, l'un et l'autre ne crurent que faire acte de justice et de réparation en confiant des travaux au compatriote que la renommée, plus encore que leur estime personnelle, recommandait à leur bienveillance.

A l'occasion de l'exposition de 1848, interprète des sculpteurs ses confrères, il écrivit aux membres de la Commission du placement des ouvrages exposés une lettre dans laquelle il se plaignait que les sculptures fussent reléguées dans une salle humide, froide et mal éclairée, dressées symétriquement sur une table où elles n'étaient vues que d'un seul aspect, et qu'ainsi l'art le plus sévère, le plus monumental, le plus complet, se trouvait soustrait à l'étude et à l'admiration de

la partie la plus distinguée du public. Il demandait aussi pour les artistes l'autorisation de tirer quelque avantage des expositions, comme cela se pratique en Angleterre, en Hollande et dans beaucoup d'Etats d'Allemagne, au moyen de la vente des livrets et d'une légère rétribution payable un seul jour par semaine. « Je ne suis mû par aucun intérêt personnel, ajoutait-il en finissant, mon âge vous en est le garant : je n'ai qu'un but, c'est d'émettre une idée que je crois bonne, et de la voir fructifier dans vos mains. »

La requête fut agréée et obtint en partie satisfaction.

Au Salon de cette année, Gayrard exposa plusieurs marbres, dont l'un était *le Deuil*, statue sépulcrale destinée au monument funèbre de famille élevé à Decazeville par M. Cabrol ; elle fut appréciée de la manière suivante par M. Théophile Gautier (1) :

« Puisque nous en sommes aux sujets funèbres, parlons du *Deuil* de M. Gayrard, père, figure sépulcrale dont la place est marquée pour pleurer éternellement sur un tombeau. Ses draperies, d'un style large, retombent autour d'un corps dont on craint de deviner les effrayantes maigreurs, et les mains se plongent désespérément sous le pan rabattu d'un capuchon, pour essuyer des yeux invisibles et probablement vides. »

Mais voici qu'à ces succès renouvelés et aux satisfactions de l'artiste, entouré des sympathies qui s'attachent au caractère, au talent et à l'âge, vient se mêler une douloureuse inquiétude. L'insurrection de juin 1848 éclate dans la capitale, et à la seconde de ces néfastes journées, Gayrard apprend que

(1) *La Presse* du 28 avril.

la légion de la garde nationale à laquelle appartient son fils Gustave va partir pour le clos Saint-Lazare, où elle devait être si affreusement décimée. Le vieux soldat de l'armée de Suisse et d'Italie, ou plutôt le père à l'âme héroïque, accourt éperdu, à travers mille dangers, à la mairie du premier arrondissement pour y arracher de ses mains septuagénaires le fusil de son fils, et lui commander, mais en vain, de céder sa place aux hasards terribles des combats. Il trouvait de son devoir de préserver une existence qui lui était plus chère, et que son cœur paternel jugeait plus utile que la sienne. Nous avons trop gémi du crime de ces mauvais jours pour ne pas nous faire une consolation et un bonheur de rapprocher cette scène du dévouement plus saint encore et plus sublime de notre immortel compatriote, Mgr Affre.

En rappelant le nom et le martyre de cette pacifique victime de nos discordes, nous ne saurions oublier de dire qu'au milieu de ses cruelles douleurs et de ses religieuses pensées, elle eut un délicat souvenir pour celui dont nous esquissons la vie. Le prélat mourant donna l'ordre qu'après sa mort on rendît à M. Gayrard, en mémoire de leur amitié, le dessin richement encadré d'un Christ dont Gayrard lui avait fait hommage quelques années auparavant. Aussi Gayrard, pour satisfaire ses sentiments de citoyen et d'ami, s'empressa de graver une médaille commémorative du pontife dont il avait appris, dans une intimité presque quotidienne, à apprécier les hautes et fermes facultés que voilait trop une simplicité excessive de physionomie et d'attitude.

L'année 1850 devait lui apporter des consolations particulières.

A la demande de S. Em. le cardinal du Pont, archevêque de Bourges, qui depuis longtemps appréciait son talent, Gayrard burina les traits du souverain pontife Pie IX, en mémoire de la rentrée du pape à Rome. Au jugement des connaisseurs, c'est, avec le portrait de Louis XVIII, le plus beau qui soit sorti des mains du graveur. Quand l'œuvre fut terminée, il offrit les coins au Saint-Père comme un hommage de piété filiale. C'est le 14 septembre 1851 qu'il fit ce dépôt respectueux par l'entremise de deux jeunes prêtres, MM. Rozier et Guiral, ses compatriotes, dans une audience, dont nous empruntons le récit à un journal du temps (1) :

« M. l'abbé Rozier portait la cassette qui renfermait les coins de la médaille. Sur l'invitation de Sa Sainteté, il l'ouvrit, et le souverain pontife les examina très attentivement : « C'est, dit-il, une œuvre magnifique. Le
» portrait est admirablement gravé et d'une
» parfaite ressemblance. — Vous êtes étonné,
» ajouta-t-il en souriant, que j'en juge ainsi
» moi-même ? On a tant fait de portraits du
» Pape ! et je l'ai vu si souvent ! » Il parla encore quelque temps de l'œuvre qu'il ne cessait de louer. Puis l'abbé Rozier lui présenta un pli de l'auteur. Sa Sainteté le lut avec une émotion visible : « Voilà une lettre
» pleine de cœur, dit-elle en finissant ; vous
» voudrez bien témoigner à M. Gayrard
» combien je suis touché et de l'hommage
» qu'il me fait et de ces lignes si empreintes
» d'une piété toute filiale. Mais je veux moi-
» même lui répondre. » Et prenant la plu-

(1) L'Union.

me, Pie IX écrivit quelques lignes que l'abbé Rozier reçut avec bonheur de sa main.

» Enhardi par tant de bonté, l'abbé Rozier prit la liberté de demander au Saint-Père, pour son collègue et pour lui, un exemplaire de la médaille qu'il venait d'offrir. « Non-seulement celle-là, mais encore une des miennes. » En parlant ainsi, le pape se leva, pour prendre trois boîtes en maroquin rouge, marquées à ses armes. Deux contenaient des médailles d'argent qu'il remit à MM. Rozier et Guiral ; la troisième médaille était en or et destinée à M. Gayrard.»

Lorsque, plusieurs années après, l'abbé Gayrard, fils cadet du statuaire, eut la faveur d'être lui-même reçu en audience par le Saint-Père, il dut à ce souvenir un accueil exceptionnel et l'honneur de voir le lendemain, dans une cérémonie publique, le cardinal Antonelli venir au-devant de lui et lui dire : « Vous avez vu Sa Sainteté hier au soir ; elle me l'a dit tout à l'heure ; elle a été enchantée de vous recevoir et de vous bénir. Pour moi, je suis heureux de pouvoir vous prier de répéter à votre illustre père que sa médaille de Pie IX est à la tête de ma collection numismatique. Aucun des portraits du pape n'est ni plus beau, ni plus ressemblant. »

A la même époque, des suffrages plus lointains et plus profanes arrivaient au célèbre artiste, à travers l'Océan.

L'élan de fraternité démocratique qui remplissait alors la surface du monde avait paru à M. Vattemare, l'actif et intelligent promoteur des échanges internationaux, une heureuse occasion de solliciter quelque don de la part de Gayrard, qui, sensible à tout

hommage, répondit à cet appel en sculptant pour la bibliothèque de New-York un modèle de statue de la République française, dont il reçut les plus vifs remerciements (1).

Inspiré par cet accueil si favorable et si justement mérité, Gayrard voulut élever en l'honneur de la République américaine un monument destiné au Congrès féodal. Il modela donc une figure de deux pieds de haut, qui représente et symbolise cette république sous la forme d'une jeune et forte femme, au visage digne et gracieux, au noble maintien, le front couronné de treize étoiles, tenant dans sa main droite un drapeau étoilé que surmonte le bonnet phrygien, et dont la hampe est enroulée treize fois par les anneaux d'un serpent à sonnettes qui, relevant fièrement la tête, semble dire : *Noli me tangere*, tandis que sa main gauche s'appuie sur un gouvernail, emblème de la puissance maritime de la Confédération. A ses pieds l'aigle américaine la regarde avec amour et la caresse de l'aile. Divers attributs sont habilement distribués ; ici un arc et des flèches, là une corne d'abondance, ailleurs un épi de maïs ; des balles de coton, sur lesquelles la figure est fermement assise, rappellent les conquêtes de l'Union sur les tribus indigènes, la fécondité de son territoire, la grandeur de son industrie agricole et de son commerce. Sur un socle de fort bon goût, deux des quatre faces sont remplies par des bas-reliefs dont l'un rappelle la déclaration d'indépendance, l'autre le traité de

(1) Procès-verbal des séances du Conseil municipal de la ville de New-York, adopté en réunion des conseillers le 28 décembre 1849, en Conseil des aldermen le 4 janvier 1850, et approuvé par le maire, le 5 janvier 1850.

1783 ; le sculpteur avait voulu laisser au patriotisme américain le soin de remplir les deux autres côtés.

Le Congrès lui fit répondre la lettre suivante, qui a aujourd'hui l'intérêt d'un piquant anachronisme (1) :

VILLE DE WASHINGTON
PALAIS DES REPRÉSENTANTS
(3.^e Congrès des États-Unis d'Amérique)

A Monsieur Gayrard,

Monsieur,

Je suis chargé par le Comité de *Congressional library* de vous adresser ses remerciements pour le magnifique présent que vous avez fait au Congrès. Votre modèle de la statue de l'Amérique est très beau, et c'est le présent le plus en rapport avec ceux que nous pouvons recevoir de la France, au moment où nos deux pays, sous la même forme de gouvernement, la forme républicaine, s'efforcent, avec une glorieuse émulation, de placer les droits de l'humanité sur une base solide. Recevez aussi mes remerciements pour les médailles qui l'accompagnent ; gravées sous la Révolution, l'Empire et la Restauration, si elles sont aussi variées dans leurs sujets que l'ont été les formes du gouvernement français, elles consacrent cependant toutes cette grande vérité que la France et les Français sont dans la voie du progrès et que ce qui change chez eux ce sont seulement les luttes et les institutions sociales.

Votre beau pays est comme le soleil ; il gravite dans une atmosphère de lumière qui n'est obscurcie que par intervalles, pour s'é-

(1) La date est oubliée dans le texte anglais, mais l'indication du 31^e Congrès y supplée.

lancer dans toute la magnificence de la liberté.

Je suis, monsieur, avec respect,
Votre très humble serviteur,

J.-E. HOLMES,
Président de la Commission du Congrès
pour la *Congressional library*.

Honoré par les républiques pour son talent, Gayrard ne pouvait être négligé des rois, qui savaient que son cœur était pour leur cause.

En 1851, celui de Sardaigne, Victor-Emmanuel, le manda à Turin pour exécuter son effigie en médaille. Malgré ses soixante-quatorze ans, Gayrard quitta Paris pour se rendre à cette auguste invitation, et son burin répondit si bien aux espérances, que le roi lui confia l'exécution d'un portrait pareil de la reine, dont le succès ne fut pas moindre. Il repartit après quelques semaines de séjour, emportant avec les témoignages de la satisfaction royale les nombreuses sympathies que lui avait values la cordiale aménité de son caractère (1). Au passage des Alpes, il voulut gravir la route à pied, en souvenir de l'époque où il la suivait, le sac de soldat sur le dos, en revenant des campagnes d'Italie. Quelque temps après son retour, il recevait du roi de Sardaigne la croix de chevalier de l'ordre des saints Maurice et Lazare.

C'est ainsi que, par une heureuse et juste compensation des heures difficiles de sa jeunesse, les distinctions et les succès s'accumulaient sur des jours que nous ne pouvons

(1) Sa correspondance contient entre autres plusieurs lettres pleines d'esprit et de bienveillance de M. Massimo d'Azeglio, l'intelligent et courageux défenseur des libertés piémontaises.

surnommer la vieillesse, car sa verdeur d'esprit et de corps dissimulait entièrement le nombre des années. Il en donna une nouvelle preuve au concours ouvert par le jury de l'exposition universelle de Londres pour perpétuer le souvenir de cette grande solennité. Parmi les cent vingt-neuf concurrents qui envoyèrent des modèles, Gayrard obtint le numéro 6 (1), succès qui montre bien ce qu'il y avait encore de feu dans son imagination, de ferme et pénétrante précision dans son œil et sa main.

Il convient de remarquer, en effet, que la statuaire ne le rendait pas, même à cette époque avancée de la vie, infidèle à la gravure en médailles, où il continuait à tenir son rang.

C'était l'avis d'un critique compétent, M. de Mercey, chef de la division des beaux-arts au ministère d'État, qui, à l'occasion du Salon de 1852, faisant en ces termes une appréciation générale des travaux de Gayrard. — Il parle d'abord des types frappés à la suite de la Révolution de Février et ajoute :

« ... Cette éternelle République, coiffée du bonnet phrygien pendant les jours qui suivirent la révolution, puis couronnée de fleurs, d'olivier ou de chêne quand juin a tranché les têtes de l'hydre, est d'une banalité fatigante. MM. Gayrard, Oudiné, Barre et Caqué sont à peu près les seuls qui échappent au défaut général. Le meilleur de ces types est certainement celui adopté par M.

(1) Le premier numéro fut attribué à un autre français, M. Bonnardel ; les quatre lauréats suivants étaient étrangers. Les trois premiers reçurent à titre d'indemnité une médaille et cent livres sterling ; les trois suivants une médaille et cinquante livres sterling.

Gayrard. Sa *République* est couronnée de lauriers, coiffée et à demi-vêtue d'une peau de lion. Le profil a toute la pureté d'un bronze antique, et il y a dans l'œil et dans la bouche une puissance souveraine. M. Gayrard père, qui a ouvert, il y a plus d'un demi-siècle, la série des médailles napoléoniennes par celle de la *Bataille de Montenotte*, est tout à la fois un sculpteur distingué et l'un de nos meilleurs graveurs. Il a surtout des idées, ce qui n'est pas commun. Chacune de ses productions se fait remarquer par une pensée souvent frappante, toujours ingénieuse. M. Gayrard, dont la fécondité est toute juvénile, a publié, dans ces dernières années, plus de dix médailles.

» Nous signalerons dans le nombre celles du *13 juin*, du *Choléra à Gray*, du *Roi* et de la *Reine de Sardaigne*, des *Fêtes données par la ville aux étrangers en 1851*. Son chef-d'œuvre est peut-être cette belle médaille de *Pie IX*, publiée en 1850, qui porte à la face un buste du pape, vigoureusement sculpté, et au revers une colombe en plein vol rapportant un rameau d'olivier, avec cette légende d'un tour et d'une concision tout-à-fait antiques : *Urbem reversus, pastor non ultor*. M. Gayrard père a fait souvent de ces heureuses rencontres. La dernière médaille qu'il vient d'exécuter inaugure l'ère de Louis-Napoléon, président décennal, comme il avait inauguré, il y a cinquante-six ans, l'ère du futur consul et du futur empereur : elle a pour objet la proclamation du prince-président, le 1ᵉʳ janvier 1852, et c'est certainement la meilleure que les derniers événements aient inspirée. Elle porte à la face le portrait de Louis-Napoléon, d'une expression peut-être un peu rude et d'une

ressemblance douteuse, et au revers une Renommée embouchant la trompette qu'elle tient à la main droite, et déployant de la main gauche une pancarte sur laquelle est inscrit le chiffre de 7,500,000 voix, avec cette légende : *Vox populi, vox Dei*. Cette Renommée est d'un excellent mouvement ; elle ne vole pas comme d'habitude ; elle est posée sur le pied gauche, et la jambe droite est repliée. Cette attitude, jointe au flottement de la draperie que le vent rejette en arrière, lui donne une singulière légèreté. Les plis de la robe, qui se modèle sur le corps, sont étudiés avec une délicatesse et une précision qui ne sentent nullement l'improvisation, et qui laisserait croire que M. Gayrard, doué d'une sorte de divination, avait par avance composé sa figure. M. Gayrard se repose de l'exécution de cette œuvre, inspirée par la circonstance, en achevant la grande médaille d'honneur des expositions annuelles (1) ».

A l'exposition universelle de Paris, en 1855, il livra de nouveau à l'admiration publique quelques-uns de ses marbres, *l'Hiver*, *les Jeux d'enfants*, une collection de quarante-cinq médaillons, en y ajoutant une *Sainte Vierge*, où il renouvelait son essai de sculpture sur chêne, si bien apprécié dix ans auparavant.

Mais dans le courant de cette année, les joies de l'artiste s'évanouirent comme des ombres devant la douleur du père, car il eut le malheur de perdre un fils qui continuait son nom et sa gloire, Paul Gayrard (2), statuaire comme lui.

(1) *Revue des Deux-Mondes*, 1ᵉʳ juin 1852.
(2) Mort à Enghien-les-Bains, le 22 juillet, à l'âge

Déjà son cœur paternel avait été cruellement éprouvé. Il avait vu mourir, en 1837, un fils âgé de deux ans, et en 1845, l'une de ses deux filles, Gabrielle, comblée des dons les plus heureux de la nature, qui s'éteignit sous ses yeux, à l'âge de dix-neuf ans. Il se plaisait à reproduire les traits de cette fille adorée dans les figures de Vierges auxquelles se complaisait son ciseau.

Cette troisième mort fit à son tour une nouvelle blessure. Paul Gayrard avait reçu du ciel, comme son père, le génie de l'art ; formé sous les yeux, par les exemples d'un maître aussi habile, il avait conquis lui-même une des premières places parmi les statuaires. Dans les expositions du Louvre, le suffrage public s'était plu souvent à associer leurs noms. Quoique emporté dans la force de l'âge et du talent, Paul Gayrard restera célèbre comme auteur du groupe de *Daphnis et Chloé* qui doit bientôt trouver place dans le jardin du Luxembourg, de celui des *Neveux de l'Impératrice*, de tant de bustes admirés et de ces spirituelles et remarquables compositions qui l'ont rendu populaire dans la société parisienne.

L'année 1857 trouva Gayrard fidèle à cette exposition des beaux-arts, dont il était le vétéran. Il y présenta, entourée de deux groupes d'enfants, la statue en marbre du général Tarayre, destinée au monument qu'élevait à son chef, dans le cimetière de Rodez, la famille de notre illustre compatriote. Dans cette œuvre revivaient avec bonheur l'attitude martiale du général, quand il était dans la force de l'âge et toute l'ardeur de la gloire,

de quarante-huit ans. Il était né à Clermont-Ferrand, le 3 septembre 1807.

et les traits saillants de cette figure si intelligente ; d'heureux symboles rappelaient les triomphes divers de l'agriculteur comme ceux du guerrier ; l'élégance des draperies rehaussait la dignité de l'attitude et du regard. A voir ce que Gayrard a pu faire avec le simple secours d'une miniature et d'un masque pris sur le mort, on a peine à regretter qu'il n'ait pu l'exécuter du vivant de son héros. Quel artiste, en effet, pouvait, mieux que lui, saisir cette physionomie d'une originalité si expressive, ces yeux d'une clairvoyance si pénétrante, et cette bouche d'où le trait d'esprit partait rapide comme une flèche, mais d'ordinaire adouci par la bonté ou la politesse !

Ce nouveau produit du ciseau de Gayrard témoignait que le temps n'avait pas plus de prise sur sa main que sur son esprit, et cependant avec 1857 s'ouvrait pour lui la quatre-vingtième année : à la vieillesse il opposait la sérénité que donnent la paix de la conscience et le sentiment d'une vigueur que les ans ont respectée.

C'est aussi en 1857 que la chapelle des Carmélites de l'avenue de Saxe s'enrichit d'une nouvelle et excellente œuvre : une statue en pierre de la *Vierge Mère* dans la proportion colossale de onze pieds.

« La Mère de Dieu est assise et tient respectueusement dans ses mains l'enfant Jésus qui bénit. L'ensemble de la composition a un caractère de grandeur et de majesté qui frappe et émeut. Dès qu'on l'aperçoit, le regard involontairement s'abaisse, le front s'incline et le genou fléchit. Le visage de Marie a cette beauté céleste qui convient à la Reine des anges ; l'expression en est chaste et douce, et toute son attitude respire

la pureté. On reconnait déjà le Dieu dans l'Enfant divin. Sa grâce n'est point de la terre ; elle révèle la puissance. Jamais le ciseau de l'habile artiste n'avait donné à la pierre plus de vie et de souplesse. Il faut remercier les dames Carmélites d'avoir fourni à M. Gayrard cette nouvelle occasion de montrer l'éclat et la vigueur de son talent (1). »

Une partie de la même année fut employée à composer une statue de *la Peinture* et les bas-reliefs d'un monument que la ville de Montpellier voulait élever à la mémoire du baron Fabre, dont la libéralité avait enrichi sa cité natale d'une bibliothèque et d'une galerie de haut prix. Il restait encore quelques modifications à faire à ce travail, lorsque la mort est arrivée. En même temps, toujours empressé de répondre aux vœux de ses concitoyens, Gayrard s'occupait activement de dessins qui lui furent demandés pour une médaille commémorative de l'établissement des eaux de Rodez, événement mémorable pour cette ville, qui fera bénir par nos arrière-neveux, comme par nos contemporains, la Société des lettres, sciences et arts de l'Aveyron, qui en conçut la première idée et en sollicita l'étude avec les instances les plus persévérantes, ainsi que le bienfaiteur dont la générosité en rendit l'exécution possible (2). Déjà, la pensée et le ciseau de Gayrard avaient été reportés, avec un contentement qu'il ne déguisait pas, vers la cité qui fut

(1) *Union*, 24 mars 1857.
(2) M. Galy, du Bouisson, avait légué pour cet objet à la ville de Rodez une somme d'environ deux cent mille francs.

son berceau, pour la décoration du palais de justice de Rodez, bâti sur les plans de M. Boissonnade, architecte du département. Le fronton qu'il a exécuté n'est qu'une partie du plan général qu'il avait proposé et qui comprenait, outre une suite de bas-reliefs à placer sous les six fenêtres de la façade principale, trois statues pour les niches du péristyle et deux statues de chaque côté de l'escalier. Dans les sujets des bas-reliefs, il développait l'idée que résume le fronton et montrait d'un côté, que *la Fortune* et *les honneurs* viennent récompenser ceux qui payent au pays la dette de *l'impôt* et celle du *Recrutement* et se préparent aux devoirs sociaux par *l'Etude* et *le Travail* ; de l'autre côté, que *la Paresse* et la *Dissipation* conduisent au *Vol* et à *l'Assassinat* et finissent par *l'Emprisonnement* et la la *Décapitation*. Les statues destinées aux niches du vestibule personnifiaient les vertus du soldat, du prêtre et du paysan dans le maréchal de Belle-Isle, cet enfant de Villefranche qui contribua puissamment à assurer la Lorraine à la France ; dans Mgr Affre, l'archevêque martyr ; et dans ce courageux laboureur du Rouergue, qui préserva son village de la désolation en attaquant seul et en étouffant le loup enragé qui l'avait envahi. Les modèles des six bas-reliefs, ceux des deux dernières statues, ainsi que ceux des deux statues de *la Justice* et de *l'Ordre public*, qu'il aurait placés sur les piédestaux qui surmontent les extrémités de l'escalier d'entrée, ont été exécutés. Le manque de ressources financières, plutôt que le caractère de l'édifice, dont la noble et imposante simplicité n'exclut en rien cette décoration a empêché le département de l'Aveyron de

voter l'exécution de ce magnifique ensemble ; mais il serait digne de lui d'en acquérir le projet pour son Musée.

Un jour du mois de mars, que Gayrard me communiquait les dessins de la médaille des Eaux, dans son atelier de l'Institut, où il avait la bonté de m'accueillir familièrement à titre de compatriote, témoin de mon admiration pour le fini d'un tel travail qui eût effrayé, ce me semblait, l'œil et la main les plus jeunes : « Je me sens aussi jeune, aussi ardent au travail, me répondit-il, qu'à vingt ans. Je continue à venir ici à six heures du matin ; pour ne pas perdre de temps, je prépare moi-même mon déjeuner, et puis je travaille le reste du jour, passant du burin au ciseau, de l'ébauchoir au livre. » Et tout en disant ces mots, complétés par quelques phrases de notre cher patois du Rouergue, il remettait doucement dans son tiroir le traité *de Senectute*, de Cicéron. « A quoi bon, lui dis-je, vous préoccuper de la vieillesse, puisque vous vous sentez si jeune ? — Il faut bien pourtant se préparer à la voir venir un jour, et l'attendre de pied ferme ! » Il avait déjà quatre-vingts ans ! Hélas ! il ne comptait qu'avec ses forces et ne pensait pas à son cœur moins invulnérable que son intelligence et ses sens.

C'est par le cœur qu'il devait être atteint d'un coup mortel. Bientôt, en effet, devait lui être enlevée la compagne tendre et dévouée qui, depuis plus de quarante ans, l'entourait de son amour et de ses soins, et dont il avait besoin comme un enfant qui ne sait pas se gouverner lui-même. Le 5 avril 1858, Mme Gayrard, frappée avant le temps, mourait presque subitement, emportant les regrets de tous ceux qui l'avaient ap-

précée et de ceux qui, moins heureux, comme l'auteur de ces lignes, n'avaient connu que par ouï-dire ses vertus et ses brillantes et solides qualités. L'âme de Gayrard fut déchirée et brisée par cette séparation. Être devancé dans la tombe par sa femme, bien moins âgée que lui ! c'est ce qu'il n'avait jamais cru possible ; il en fut comme foudroyé et chancela. Trois semaines après, il prenait le lit qu'il ne devait plus quitter.

Comme beaucoup de ses amis qui comptaient pour lui sur bien des années encore, j'ignorais sa maladie et n'eus pas la consolation de lui serrer la main aux derniers jours. Aussi, pour les raconter, ne puis-je mieux faire que d'emprunter le récit qu'on a bien voulu tracer pour cette notice, à côté d'un grand nombre d'autres précieuses communications, la main pieusement émue de ses fils.

« Depuis cet instant fatal, il était dominé par un chagrin profond qu'il cherchait à dissimuler, mais dont on devinait, malgré lui, la grandeur. Ni la tendresse dévouée et respectueuse de ses enfants, ni les sympathiques attentions de ses amis ne purent guérir une plaie que le temps lui-même ne cicatrisa pas.

» Atteint à la fois d'une angine et d'une pneumonie, blessé surtout dans son cœur, il n'offrit à la maladie qu'une nature ébranlée et une volonté découragée. La lutte était trop inégale. Si les soins d'un talent reconnu et d'un dévouement éprouvé par les années avaient pu guérir ce mal, les docteurs Girou de Buzareingues et Cruveilher eussent conservé à l'affection de tous celui pour qui ils avaient à eux-mêmes affection et respect.

» Mais l'heure de Dieu était arrivée. M. Gayrard la vit venir sans surprise comme sans trouble. Lorsque le prêtre accourut à son lit de souffrance, il fut accueilli par ces mots : « Mon bon ami, je vous attendais. »

» Ainsi, ni Dieu ni les hommes ne lui ont manqué dans ce moment solennel. Les soins les plus touchants, messagers discrets de la plus profonde amitié, étaient venus se joindre à ceux des enfants qui entouraient leur père. La bénédiction suprême que le Pape, dans les lignes dont on a parlé, avait envoyée à M. Gayrard lui était communiquée par le ministère sacerdotal de son fils, comme un gage de l'indulgence et de la miséricorde du Souverain juge ; et le malade qui avait pris le lit le samedi 24 avril rendit son âme à Dieu le 4 mai 1858 à huit heures moins un quart du soir, et rejoignit celle qui, vingt-neuf jours avant, s'était séparée de lui. »

Le lendemain les journaux en annonçant cette mort, l'accompagnèrent de témoignages sympathiques d'estime et de regrets. De nombreux et fidèles amis assistèrent aux obsèques du grand et noble artiste à l'église de Saint-Sulpice, et suivirent sa dépouille mortelle au cimetière Mont-Parnasse. Les écrivains qui l'avaient connu de plus près lui consacrèrent des notices détaillées (1).

(1) Entre autres, M. Moreau dans l'Union, et dans la Gazette de France, M. de Lourdoueix, l'un de ses plus anciens amis ; les feuilles de l'Aveyron, l'Echo et l'Aigle, s'associèrent à la douleur commune avec le plus honorable empressement. M. de Labonnelon, directeur de l'Ecole supérieure de Rodez, a choisi la vie de Gayrard pour sujet de son discours à la distribution des prix de cet établissement, le 27 août 1858. Ce discours, imprimé chez Ratery, à Rodez, forme une brochure de treize pages in-8°, que nous avons utilement consultée.

En quittant le monde dans la plénitude des années, quoique avant l'épuisement de ses talents, notre éminent compatriote a eu la consolation de penser qu'il ne meurt pas tout entier :

Non omnis moriar.....

Il se survit, outre une fille non mariée, dans deux fils qui, engagés, l'un dans l'industrie, comme ingénieur chef des services du chemin de fer de ceinture de Paris, l'autre dans le sacerdoce, continuent avec son nom la tradition de ses qualités et de ses vertus, sinon celle de son art. Il se survit encore dans ses œuvres disséminées dans toutes les collections, et qui acquerront une plus haute valeur à mesure que fuira le temps où la main féconde de leur auteur les remplaçait et les renouvelait sans fin. Il en est encore un certain nombre qui, à des degrés divers d'avancement, remplissent l'atelier de l'Institut, ombre d'un sanctuaire d'où le pontife est absent. On y voit entre autres : un *Christ à la colonne*, marbre de grandeur naturelle, dans un état avancé ; une *Madeleine*, à laquelle nous avons fait allusion, et une *Jeune fille entrant dans l'eau*, dont le marbre a été mis au point ; — l'esquisse d'une statue du pape *Urbain V*, destinée à la ville de Mende, qui veut glorifier la mémoire de l'un de ses fils les plus illustres ; — diverses réductions de ses groupes enfantins, etc.

Par une coïncidence qu'il est peut-être permis de qualifier de providentielle, le dernier ouvrage qui soit sorti de l'atelier de l'ancien apprenti de Pinel, signalant ses débuts d'orfèvre par une croix ouvragée, est encore un crucifix de grandeur naturelle en bois de chêne. Il appartient aujourd'hui aux Carmélites de la rue de Messine, où il fait, dans

leur chapelle ouverte au public, l'édification des chrétiens pieux et l'admiration des hommes de goût.

Le Conseil général de l'Aveyron, voulant honorer une mémoire qui lui était chère à bien des titres, a voté l'acquisition d'une suite de médaillons pour le Musée de Rodez, en exprimant de plus l'espoir que cette galerie pourra s'enrichir du buste en marbre de leur auteur. De son côté, le Conseil municipal de cette ville a donné le nom de Raymond Gayrard à la rue d'Emboyer où se trouve la maison natale de l'artiste ; cette maison, entrée depuis des siècles dans la famille n'en est pas sortie ; elle appartient aujourd'hui à M. Raymond Aiffre, neveu et filleul de Gayrard qui, appelé tout jeune à Paris par son oncle, longtemps éclairé par ses conseils et soutenu par ses encouragements, s'y livre avec distinction à la peinture.

Les éclatants succès de notre compatriote ont fait éclore d'autres vocations artistiques dans notre Rouergue où jusqu'alors elles étaient à peu près inconnues. Rodez, Espalion, Sévérac, Millau ont vu quelques-uns de leurs enfants s'engager, à son exemple, dans une carrière difficile, mais glorieuse. Puisse une juste célébrité couronner un jour leur nom ! Le fils du *facturier lisserand* de la rue d'Emboyer, l'apprenti de Pinel et Valière aura ainsi doublement mérité de son pays, et par sa propre illustration et par les talents qu'il aura suscités.

La liste des œuvres de Gayrard comprend deux cent onze médailles, soixante dix-huit statues et groupes de toutes grandeurs, quarante et un bas-reliefs et frontons, quarante-six bustes, cent un médaillon sans compter vingt gravures de pierres fines, un vase ci-

selé et le beau calice donné par M. Gayrard à son fils cadet, pour sa première messe. Il l'avait orné de sept camées qui représentent la naissance de Notre-Seigneur, sa mort, son règne au ciel, la communion des disciples d'Emmaüs, et les têtes en relief du Christ, de la sainte Vierge et de saint Joseph.

On trouverait dans l'histoire de l'art peu d'exemples d'une pareille fécondité, d'autant plus remarquable que c'est seulement vers l'âge de quarante ans que Gayrard a pris entièrement possession de sa voie et conscience de ses forces.

A le considérer comme graveur, nous n'avons rien à ajouter à l'appréciation de M. de Mercey que nous avons rapportée en entier : on peut dire que les connaisseurs étaient unanimes à proclamer en lui l'heureuse et vive précision de la pensée, la fermeté du burin, le fini de l'exécution, le relief saisissant des figures. Les dix médailles qu'il composa pour la *Galerie numismatique* éditée par M. Durand, et les vingt qu'il fit pour la *Galerie métallique* que publia M. Bérard (celui à qui la Charte de 1830 devait donner une autre célébrité), comptent parmi les plus belles de ces deux collections justement estimées. Dans cet art austère et difficile de la numismatique, le seul que ne récompense pas le succès de la popularité, il comptait peu d'égaux et pas un supérieur.

Si dans la sculpture il n'a peut-être pas conquis un rang aussi élevé, la faute en est moins à une infériorité réelle d'aptitudes qu'aux événements qui empêchèrent l'exécution des grands morceaux que lui avait confiés la Restauration, et dont les modèles avaient déjà obtenu la haute sanction des meilleurs juges. La mesure politique qui,

pendant le règne entier de Louis-Philippe, l'exclut de toute participation aux grandes commandes officielles, alors qu'il était dans la plénitude de ses forces, acheva de lui retirer les occasions de ces triomphes éclatants qui forcent l'inattention de la critique et couronnent un nom de popularité. Banni de la sculpture monumentale et réduit aux chances de gloire que donne au plus sévère des beaux-arts la munificence privée, plus bienveillante que puissante, surtout en notre temps et notre pays, il y déploya de bien rares qualités. Ne sacrifiant rien au faux goût du jour pour le clinquant et le scandale, rien à la vogue, quand il la jugeait éphémère, très rarement même à la simple fantaisie, il s'isola dans un culte fervent pour l'art le plus pur et le plus élevé, n'assouplissant la matière que pour traduire l'idéale beauté conçue par l'âme ou les vivantes et réelles beautés des corps les plus parfaits.

Empêché par une santé qui fut toujours mauvaise, non moins que par d'autres impérieuses nécessités, d'aller étudier en Italie les chefs-d'œuvre de l'antiquité, il contemplait assidûment ceux dont les Musées de Paris possèdent l'original ou la copie. Son goût éclairé et impartial appréciait aussi les modernes, parmi lesquels il estimait surtout Jean Goujon. Guidé par les grands modèles, Gayrard conçoit simplement et noblement tous ses sujets, même dans les morceaux d'un genre familier ; son style sobre ne descend au fini des détails secondaires qu'après avoir entièrement satisfait l'esprit à l'égard des figures. Son génie souple et étendu parcourt sans peine la gamme entière des idées depuis, les plus sublimes, comme *le Christ sur la croix*, et les plus fortes, comme *Samson vainqueur*

des Philistins, jusqu'aux plus délicates, telle que *la Jeune fille entrant dans l'eau*. Il se complaît néanmoins davantage aux sujets gracieux de l'enfance : on dirait qu'il cherche dans le calme dont ils remplissent l'âme une distraction et peut-être la consolation des injustices des hommes !

Par ces solides et durables qualités, Gayrard bien que privé des bruyantes fanfares des partis, a obtenu le suffrage d'un public d'élite et s'est créé une place élevée dans l'art contemporain, à égale distance d'une école adepte fanatique des traditions grecques et romaines, et d'une autre qui aspire à renouveler les excentricités mystiques et trop souvent grossières du moyen âge. L'union de la pensée chrétienne inspirée par la foi avec la beauté plastique, dégagée des sensualités modernes, a été le cachet propre de son œuvre et sera son titre d'honneur dans l'avenir. Il a été classique avec grâce, romantique avec goût.

Pour confirmer cette appréciation, fidèle écho, croyons-nous, de la voix des connaisseurs, nous sommes heureux de pouvoir joindre ici l'opinion motivée d'un homme à qui l'amour éclairé des beaux-arts a donné, dans les questions de cet ordre, une autorité incontestée. Nous laissons donc parler M. le docteur Girou de Buzareingues :

« Si l'homme qui se lance seul et sans guide dans la carrière des arts doit y rencontrer de grandes difficultés, qui pour le plus grand nombre sont insurmontables, à celui qui saura les vaincre appartiendra une incontestable originalité. Ce genre de mérite n'a pas manqué à M. Gayrard ; la finesse de son esprit, la délicatesse et la dignité de ses sentiments ont pu passer dans ses œuvres

sans être retenues par les langes de l'école. Trop fier pour prendre à ses émules leurs idées et leurs inspirations, c'est dans l'antiquité ou dans les chefs-d'œuvre de la Renaissance qu'il cherchait les modèles dont tous ses travaux portent l'empreinte. Ses médailles grossies feraient des bas-reliefs remarquables, tant pour la sagesse de l'ordonnance que pour l'élévation de la pensée ; les attitudes en sont simples et nobles, les lignes harmonieuses et bien contrastées ; la finesse de son burin ne l'a jamais entraîné à multiplier les plis de ses draperies qui sont heureusement jetées, et, sobre de détails inutiles, il est toujours resté pur dans sa forme.

» Lorsque donnant plus de développement à ses œuvres, il fait des portraits en médaillons, on retrouve dans ce travail toute la finesse et la réserve du graveur ; les plans sont conservés et ménagés sur ses figures avec un talent remarquable ; aussi peut-on dire qu'il brille sans rivaux dans cette branche de l'art moderne.

» En abordant la sculpture, il y porte le même esprit et la même sévérité de goût ; ses sujets, heureusement choisis, sont rendus avec un charme tout particulier, aussi éloigné du laisser-aller de la sculpture du dix-huitième siècle que de la roideur qui avait succédé à cette époque. Celui qui étudiait sans cesse l'art dans l'antiquité grecque et italienne, et qui était profondément touché des beautés de Jean Goujon, du Poussin et de Philippe de Champagne, ne pouvait se plier facilement aux incorrections plus ou moins élégantes de la Régence et de Louis XV.

» De tous les peintres français, Eustache Lesueur était un de ceux qu'affectionnait le plus M. Gayrard, et ses œuvres offrent avec

celles de ce grand maître plusieurs points de contact. Comme lui, il était naturellement entraîné vers les sujets religieux, favorables aux conceptions à la fois simples et élevées. C'est dans ce genre de travaux que l'art peut, en conservant sa noblesse et sa dignité, toucher aux délicatesses les plus exquises du sentiment ; aussi lorsque, passant à des sujets profanes, il cherchait les compositions allégoriques, il y apportait comme Lesueur un charme tout particulier : rien de trivial n'aurait pu sortir de son ciseau ; l'idée noble lui venait aussi naturellement que la charge se présente à d'autres, et il aurait vainement cherché le grotesque : tout prenait dans ses mains un syle élevé.

» S'il faisait un portrait, il choisissait la pose la plus belle ; au lieu de faire saillir les imperfections du visage, qui font saisir plus facilement les ressemblances, il mettait du soin à les dissimuler, en les accusant faiblement.

» Comme dans l'œuvre de Lesueur, si quelques-uns de ses travaux peuvent être accusés de manque de fini, presque tous se font remarquer par l'élévation de la pensée ; et, comme chez le grand peintre, souvent son travail est d'une rare et délicate perfection.

» On conçoit que la taille du marbre était chose facile pour celui qui ciselait le bronze et l'acier avec un modelé précieux ; et lorsqu'il ne poursuivait pas son œuvre jusqu'à la dernière finesse, c'est qu'il trouvait sa pensée suffisamment rendue.

» On peut être surpris d'abord qu'avec de pareilles qualités Gayrard n'ait pas été plus goûté de ses contemporains, et que le public n'ait pas mis plus d'empressement à acquérir ses marbres. Sans doute il avait trop

de fierté pour courir après la réclame ; fils de ses propres œuvres, il n'avait point de camaraderie pour les prôner ; mais une raison plus puissante devait concourir à le faire délaisser : il n'était pas l'homme de son siècle.

» Michel Ange, Léonard, Raphaël, Corrège et Titien ont eu le privilége de vivre dans un temps où régnaient dans l'art des idées élevées, dont ils ont été la plus haute expression ; à cette époque les papes, les souverains et quelques grands seigneurs, hommes d'élite, servaient de Mécènes aux artistes dont le talent grandissait et s'épurait à leur contact. Ceux-ci ne pouvaient s'égarer en dehors du noble et du beau : en franchissant cette barrière on mourait inconnu et délaissé.

» Mais lorsque le goût des arts, en se généralisant, a trouvé dans toutes les classes des protecteurs plus nombreux, mais moins difficiles et surtout doués d'un sentiment de l'art moins délicat et moins noble, la plus grande confusion s'est répandue dans les écoles, et la sculpture, ainsi que la peinture, n'a trouvé d'autre guide que le tact de l'artiste, obligé de songer ses propres sensations pour se diriger au milieu du tourbillon plus ou moins obscur des opinions contradictoires.

» On a vu, peut-être parce qu'il était venu quelques années trop tard, le grand génie du Poussin méconnu, ou du moins peu goûté en France pendant sa vie ; celui de Prudhon et de Géricault ont eu de nos jours le même sort.

» Si, sous Louis XIV, le genre un peu théâtral de Lebrun a pu éclipser Lesueur, qui vivait modestement à côté de lui, comment le talent de Gayrard aurait-il attiré la

foule dans un temps où le goût se tournait vers les peintures de Watteau et de Boucher, où la mode recherchait les ameublements tourmentés du règne de Louis XV ?

» Il faut bien reconnaître que la vogue des peintures flamandes ne peut guère coïncider avec le goût des beaux temps de la Grèce et de l'Italie

» Pradier, plus heureux que son émule, a pu obtenir les faveurs du public, parce qu'il avait pris à la Grèce, avec un rayon de son élégance, le culte de la forme et de la sensualité qui touche particulièrement notre époque. Gayrard était au contraire austère dans la pensée comme dans l'exécution : quel que fût son sujet, il se respectait dans son marbre et en évinçait toute idée lascive. Un petit nombre d'exemples suffiront pour le prouver.

» *Diane, surprise au bain*, saisit ses flèches d'une main et de l'autre cherche à se couvrir de sa draperie ; avec le sentiment de la chasteté blessée, son mouvement plein de fierté contient en même temps une crainte et une menace : ces deux sentiments, heureusement rendus, subjuguent le spectateur et dominent son attention.

» Dans les sujets exprimant une pensée plus simple comme *la Péruvienne, l'Amour endormi, la Baigneuse, l'Hiver*, il y a une sérénité suave, il semble que le marbre palpitant vous communique son impression toujours pleine de candeur.

» Si le sujet rend une allégorie, comme *l'Enfant, le Chien et le Serpent*, ou *le Riche qui soulage le Pauvre*, c'est la pensée de l'auteur qui captive. Dans les sujets religieux, il est encore plus saisissant.

» L'expression de douleur de sa *Madeleine*

touche au sublime, sans être achetée par une concession sur la beauté de la forme comme dans l'œuvre de Canova. *Le Christ portant sa croix* est fort remarquable comme pose et sentiment. On ne peut voir une figure ayant plus de suavité et de candeur que sa *Vierge*.

» Le bas-relief en bois représentant s*aint Germain prophétisant la destinée de sainte Geneviève*, et le fronton du palais de justice de Rodez sont d'un grand goût : ces deux morceaux remarquables par leur style rappellent les belles-lettres et les savantes lignes du Poussin. Certes l'élégance ne leur fait pas défaut, et la femme y est représentée dans les attitudes et sous les formes les plus gracieuses, mais la sévérité de la composition lui conserve le caractère de chasteté sans lequel l'art ne saurait atteindre à ses plus hautes perfections.

» Gayrard excelle plutôt par la grâce que par le grandiose de ses compositions. Sa colossale statue de *Samson* elle-même, avec les attributs de la force, porte le cachet d'une certaine élégance, qui se fait remarquer autour des articulations. Sans doute, il est impossible de se dépouiller entièrement de sa propre nature, et cette âme sensible et impressionnable à l'excès ne pouvait rendre la violence, sans lui faire perdre une partie de sa brutalité.

» Les diverses qualités de l'art offrent de si grandes difficultés, qu'il n'a été donné à personne d'exceller également dans toutes : celui-là est digne de louange qui sait se faire distinguer par de brillantes et solides qualités qui lui soient propres. A ce double titre, Gayrard mérite d'occuper une belle place parmi les artistes les plus distingués de son temps, et les éminentes qualités de son ta-

lent sauront la lui conserver dans la postérité. »

II

Après l'artiste, nous voudrions peindre l'homme dont le noble caractère, l'esprit vif, l'aimable conversation et les gracieux petits poëmes, — car il était poëte ! — ont laissé au cœur de ceux qui le connurent dans l'intimité une impression non moins vive que ses travaux d'art.

Il est remarquable, en effet, que dans cette vie de labeur si admirablement remplie, active et féconde jusqu'à la dernière heure, agitée par tant d'émotions sous une apparente régularité, les affections ont pu trouver une grande place. Nous ne parlons pas seulement des tendresses de la famille, qui était pour lui le charme de l'existence et le baume de toutes les plaies ; nous avons en vue les amitiés nombreuses et sincères qu'il s'était faites dans le monde. Elles ont survécu aux crises de la politique et à l'épreuve non moins périlleuse du temps, parce que, étrangères à toute coterie de parti et d'école, dégagées de tout calcul personnel, elles étaient fondées sur de réels mérites. Au commerce de ces amitiés d'élite, ses meilleurs sentiments se retrempaient, ses idées s'étendaient et s'élevaient, et il dut en grande partie à leur heureuse influence de s'être toujours maintenu dans les voies de l'art digne et honnête. Aussi s'attachait-il avec dévouement à ceux qu'il avait choisis ; et comme il survécut à la plupart d'entre eux

il dut pleurer sur bien des tombes : il n'entendit néanmoins jamais, dans ces pénibles séparations, la voix de cette prudence égoïste qui détourne des attachements profonds pour épargner les profondes douleurs. Il continua d'aimer toute sa vie de fréquenter ses amis. Du reste il l'a écrit : « Un vieillard se fait aimer en aimant encore. »

A vrai dire pourtant, il se plaisait moins à les rechercher dans le monde, qu'à les recevoir dans son atelier : non qu'il ne fût homme du monde lui-même ; il l'était par une exquise urbanité et des manières simples et distinguées du meilleur ton ; mais un goût ou plutôt un besoin de sommeil, invincible dans les premières heures de la soirée, l'en éloignait. Phénomène étrange, et qui n'est pas unique ! cet homme à l'esprit si éveillé, à l'imagination si mobile, dormait avec un tel bonheur, que, lorsqu'il lui arrivait de conduire sa femme en soirée ou de recevoir chez lui, il avait soin de prendre, avant de sortir, un premier à compte de sommeil. Au charme et au feu de sa conversation, nul, certes, ne s'en serait douté ! Si impérieuse avait été à tout âge cette loi de son organisation, que même à la bataille de Zurich, racontait-il, pendant qu'autour de lui ses camarades tombaient frappés mortellement, il serrait les rangs et avançait tout endormi, au milieu de la fusillade.

Pour lui, comme pour ses amis, le salon où il se plaisait le plus et où il régnait avec le plus de grâce, c'était son atelier de l'Institut. Il y était attiré dès l'aube du jour et retenu par cet amour passionné de son art, que nul ne dépassa. Il ne fallut pas moins que cette vive passion pour enchaîner dans les habitudes régulières d'un travail quoti-

dieu un esprit où la nature avait déposé de nombreux germes de mobilité et de fantaisie.

Réservant les matinées pour les travaux qui demandaient le plus d'application et de recueillement, il y recevait volontiers dans l'après-midi les visites de l'amitié : les habitués de l'Académie surtout, membres titulaires, candidats, simples auditeurs, s'y donnaient habituellement rendez-vous, avant et après les séances. Les entretiens y étaient pleins de charme. Dans sa longue et diverse existence, l'artiste avait assisté à bien des événements ; il avait vu paraître et s'évanouir bien des hommes fameux ; il avait approché la plupart des personnages marquants de la fin du dernier siècle et de la moitié du nouveau. Sur toutes choses et toutes figures, son œil observateur s'était fixé, et ce spectacle varié avait gravé dans sa mémoire d'inépuisables souvenirs. Il était pourtant sobre de récits : il aimait d'ailleurs autant dire ses propres pensées que ses réminiscences. Quand sa veine était à la causerie, il devenait un livre vivant, d'un style antique, dont la familière simplicité laissait toute leur grâce naturelle aux réflexions vives et fortes qui lui échappaient comme à son insu. En lui, le cœur inspirait toujours l'esprit, et de leur heureux accord jaillissaient, comme d'un foyer enflammé jaillissent les étincelles, des mots aimables et spirituels qu'il ne se mettait pas en peine de conserver et de rajeunir, tant ils coulaient aisément de ses lèvres. Son âme droite et juste reconnaissait les mérites de chacun, observait ses devoirs envers tous, se montrait bienveillante pour la jeunesse, condescendante pour l'âge mûr, n'affectait à l'égard de personne ni protec-

tion, ni dédain ; mais s'enveloppant à son tour lui-même dans une austère dignité, il subissait silencieusement d'amères privations, plutôt que de se résoudre à un langage et à des démarches que sa fierté eût condamnés. Auprès de cet artiste d'une douce gaîté, d'une philosophie souriante, naïf non sans malice, indulgent non sans boutades, dont tous les entretiens étaient empreints de savoir et de bonté, les heures s'écoulaient rapidement. Tout en devisant du passé et du pays, vous aviez posé, il avait fait votre médaillon, sans vous avoir causé aucune fatigue.

C'était surtout la société des femmes qui provoquait ses plus aimables improvisations. Type fidèle de l'esprit français des meilleures époques, il professait pour une galanterie où l'empressement se conciliait avec le respect. Pour lui, l'inspiration des Muses n'était pas une vaine métaphore. Auprès des femmes son imagination vive et mobile s'enflammait plus vite, sa verve avait plus d'éclat, ses saillies devenaient plus pittoresques et plus spirituelles, ses appréciations plus profondes, sa finesse paraissait plus pénétrante, mais non plus maligne. Aussi venaient-elles volontiers dans son atelier où l'art, sans rien abdiquer de ses honnêtes libertés ne blessa jamais aucun des scrupules légitimes de la pudeur.

Sa province natale, le Rouergue, était pour lui une autre muse, dont le culte lui fut toujours cher. On a vu en combien d'occasions il s'empressa de témoigner de son souvenir filial envers son pays ; c'était toujours là que son cœur habitait. Inclinant à une vie sédentaire par amour du travail autant que par humeur, il ne quittait Paris avec plaisir que

pour revoir notre Aveyron, où il aimait à se retremper de temps en temps, comme dans un air vivifiant. Là toutes les souvenances du jeune âge se réveillaient dans son esprit et le charmaient. Il tenait d'ailleurs singulièrement à l'estime, à la sympathie, au suffrage de ses compatriotes. Il parlait leur langue avec une pureté de terme et d'accent que les années n'avaient point affaiblie, et redisait avec un singulier plaisir ce proverbe ruthénois si populaire chez nous :

> *Roudo que roudoras
> A Roudez tournoras* (1).

Lui, si sobre de sollicitations, recherchait volontiers les travaux destinés à son département ; il n'y en avait pas qu'il exécutât avec plus d'amour et de soin. L'église de Saint-Amans, à Rodez, possède une de ses Vierges, ainsi que la cathédrale de cette ville, dont il a décoré les fonts baptismaux d'un grand groupe en pierre, représentant le baptême du Christ. Le fronton du Palais de justice, nous l'avons dit, raconte la vigueur

(1) Rode (ou roule) tant que tu voudras,
 A Rodez tu reviendras.

Jeu de mots sur *Rodez*, qui a passé dans les armes de la ville, lesquelles consistent en trois roues. — Un jour, M. Vergnes, député de l'Aveyron, dinant chez le roi Louis-Philippe, Sa Majesté lui demanda quel département il représentait. « Celui de l'Aveyron, répondit M. Vergnes. — Ah ! je connais beaucoup votre capitale, repartit le roi : *Roudo que roudoras, à Roudez tournoras.* » Comme notre député se trouva fort surpris d'entendre sortir de la bouche royale un proverbe rouergat, la reine lui en donna l'explication en lui apprenant que, pendant leur séjour à Palerme, ils avaient pour aumônier le père Boutonnet, capucin de Rodez, qui leur vantait beaucoup les merveilles du pays natal, et murmurait sans cesse le proverbe patois qui en fait soupçonner les charmes.

et l'intelligence de ses conceptions. L'église Saint-Joseph, à Villefranche, a aussi reçu une Vierge de lui. Nous ne rappelons pas le mausolée de Mgr Frayssinous à Saint-Geniez, non plus que les plâtres et les marbres nombreux qui ornent le musée de Rodez. La reconnaissance et l'admiration qui lui venaient du Rouergue le consolaient de bien des amertumes. Son atelier était connu et fréquenté par la plupart des Aveyronnais, et il en est bien peu, parmi ceux que quelque mérite ou de simples promesses signalaient à sa bienveillance, qui n'aient dû poser devant lui pour ajouter un médaillon, disait-il, à sa galerie de portraits. Aimable façon de voiler le désintéressement de son zèle et de son talent !

D'une obligeance sans limite, heureux de prévenir un désir, tout en enveloppant de mystère ses services, il ne regardait jamais au prix qu'ils lui coûtaient. Tandis qu'il était pour lui-même, en ce qui concerne la vie matérielle, d'une insouciance qui rappelait les anciens sages, et ne cédait qu'à la vigilance de sa femme, un budget princier n'aurait pas suffi à ses libéralités. L'argent lui faisait-il défaut, ou ne pouvait-il convenablement en proposer, c'était ses propres œuvres, ou celles d'autrui achetées à tout prix, qu'il offrait avec un laisser-aller qui devenait, pour ses meilleurs amis, une cause d'embarras : les accepter, c'était amoindrir une fortune déjà trop modeste ; à les refuser, on offensait son amour-propre ; vouloir les payer eût été un outrage. Son bonheur suprême était de donner à deux mains, à pleines mains. Une telle munificence ne mène pas à la richesse ; il le savait, on le lui rappelait quelquefois, et néanmoins il ne pouvait se

corriger. Trop artiste et trop poète pour soigner ses affaires et amasser des épargnes, il ne rêva parfois la fortune qu'en vue de sa famille et pour grossir ses aumônes. A peine de rares fantaisies pour quelque œuvre d'art lui firent-elles déroger de loin en loin à la simplicité patriarcale de ses habitudes.

De sa délicatesse et de son désintéressement il a donné trop de preuves pour que nous essayions de les rappeler : d'ailleurs, la plupart ont été couvertes par lui-même d'un secret impénétrable. En voici une pourtant que des circonstances forcées ont révélée :

Pendant les laborieuses et difficiles années de son noviciat dans les arts, il était lié d'amitié avec un de ses parents, nommé Calmels, riche fabricant de coutellerie, qui lui manifesta l'intention bien arrêtée de le faire son héritier. Le leg devait être de cent cinquante à deux cent mille francs, perspective bien tentante pour un jeune homme sans fortune. Mais Gayrard refusa en disant : « Quand on a des parents plus rapprochés et plus pauvres, c'est à eux qu'il faut laisser sa succession. » Il mit ensuite à détourner de lui l'héritage le soin et l'ardeur que d'autres eussent mis à se l'assurer, et ne cessa ses instantes représentations que lorsqu'il eut réussi ; ce qui ne fut pas aisé, attendu qu'il plaidait en faveur de gens qui étaient inconnus, sinon étrangers à M. Calmels. Sans l'ingratitude de ceux pour qui il avait agi de la sorte, on eût sans doute ignoré à jamais ce fait honorable ; mais une injuste réclamation de quarante mille francs, venue de leur part, contraignit le bienfaiteur à avouer son bienfait à M. A. de Séguret, chargé de suivre cette affaire, qui trouva, en effet, la preuve écrite et authentique que la somme réclamée de

mauvaise foi avait été réellement comptée par son ami, transformé alors en client.

Malgré les déceptions multipliées du sort et la connaissance des hommes et des choses, l'âme de Gayrard était si droite et, pour ainsi dire, si naïve, qu'il conserva jusqu'au dernier jour les illusions les plus incorrigibles sur la justice de l'opinion et des pouvoirs. Nul artiste ne crut plus facilement que lui au succès d'une demande équitable ; à la moindre apparence d'une matinée sereine, il prévoyait une journée splendide, et l'orage ne le désabusa jamais jusqu'à la méfiance du lendemain.

Ainsi, derrière la carrière d'artiste, la seule que le public pût apprécier, se déroulait au second plan, avec plus de mystère, dans l'intimité de la famille, de l'atelier ou du salon, une seconde existence à demi cachée, parsemée de douces ou tristes émotions, de causeries charmantes, d'incidents tantôt gais, tantôt sérieux, qui se reflétaient profondément dans l'esprit de Gayrard. Longtemps les impressions restèrent latentes, confuses et comme inaperçues de lui-même ; mais un jour, touchant à sa soixantième année, les émotions accumulées débordèrent du vase trop plein, et coulèrent en gouttes de poésie, limpides et brillantes comme des perles de rosée. Il se sentit poète, et se mit à composer la plupart de ses sujets en marbre et en vers, moins pour doubler sa gloire, que pour la pleine satisfaction de son propre esprit.

Dans ce procédé il y avait de la hardiesse, mais non de la témérité, car son esprit était fort cultivé. Nous l'avons montré se complaisant à la lecture de Cicéron ; il s'élevait volontiers jusqu'à Platon d'où il passait à Sénèque. Parmi les modernes, il savait pres-

que par cœur Corneille et Molière ; tous les classiques lui étaient familiers. Il n'aurait pas acquis sans doute par l'étude l'instinct et le rythme poétiques ; mais la nature les lui avait donnés : don qu'il soupçonna trop tardivement pour le faire valoir dans tout son prix.

Il n'ignorait pourtant pas quelle valeur auraient, pour ses amis du moins et ses compatriotes, ses poésies, fleurs d'automne et d'hiver, qui eussent honoré le printemps de beaucoup d'autres ; aussi, vers les derniers mois de sa vie avait-il bien voulu penser à moi pour l'aider à faire un choix de celles qui méritaient de survivre. Ai-je besoin de dire avec quel empressement j'avais accepté ce témoignage d'amicale confiance dans ma sincérité ? La mort a brisé ce projet comme tant d'autres, hélas ! et nous en sommes réduits à recueillir, au hasard de recherches plus ou moins heureuses, les traces de tant de gracieuses inspirations. La tâche n'était pas facile. Insoucieux à un rare degré du sort de ses pensées fugitives, fort adonné à ce *désordre* qui, dans un sens autre que celui de Boileau, *est souvent un effet de l'art*, il n'a laissé que des matériaux incomplets. Beaucoup de vers, que ses amis lui ont entendu réciter, sont tout à fait perdus, soit qu'il ne les ait jamais transcrits, soit qu'il ait, par une distraction qui lui était familière, allumé son feu avec les feuilles qui nous les auraient transmis.

Des mains filiales pouvaient seules rechercher dans l'intimité des portefeuilles et des papiers domestiques quelques parcelles éparses de cet héritage de gloire. Les fils de M. Gayrard ont accompli ce pieux devoir ; regrettant de ne pouvoir demander les pages

perdues à leur infidèle, mais non ingrate mémoire, ils ont du moins recueilli et rapproché tout ce qui avait passé de l'état d'ébauche à un certain degré de composition régulière. On verra par ces citations, simples fragments d'une œuvre qui ne fut jamais édifiée, qu'il y avait toute une renommée en germe dans le talent poétique de Gayrard, s'il l'eût cultivé avec le même soin que ses deux arts favoris. Pour ceux qui l'ont entendu réciter ses poésies, elles paraîtront un écho bien froid de leurs propres impressions : il disait si bien ses vers, quand on pouvait obtenir qu'il commençât !

On vient de voir que Gayrard composait souvent ses sujets en vers et en marbre à la fois. Voici la fable qu'il a écrite pour le groupe de *l'Enfant, le Chien et le Serpent*, exposé au Salon de 1841. Elle est adressée, on se le rappelle, à un jeune homme qui venait d'être émancipé, pour le mettre en garde contre les séductions de la liberté :

>Ignorant le mal et le bien,
>Un enfant suivi de son chien,
>N'ayant encore amour ni haine,
>De la maison va dans la plaine.
>
>Là, plus libre, il prend ses ébats,
>Fait cent tours, revient sur ses pas,
>Repart, et si bien se démène
>Que Médor le peut suivre à peine.
>
>Loin de son maître, un court instant,
>Le chien s'arrête haletant,
>Et voilà qu'à travers la plaine
>Henri s'élance à perdre haleine.
>
>Il trouve un serpent engourdi.
>Qu'en va faire notre étourdi ?
>
>Tout joyeux de cette aventure,
>Il le prend, le met sur son sein,
>Sans se douter que le venin
>Peut causer mortelle piqûre.

Médor accourt, jappe, bondit
Pour saisir l'animal maudit.
L'enfant, peu touché de son zèle,
L'écarte d'un pied furieux.

L'inconnu qui charme les yeux
L'emporte sur l'ami fidèle.

Une autre fois, sous la forme d'un enfant qui nourrit son agnelet, Gayrard sculpte et écrit l'histoire des liaisons de collège entre camarades appelés dans l'avenir à des conditions trop différentes :

Voyez ce jeune enfant, cet agneau jeune aussi :
D'un avenir lointain ils n'ont aucun souci ;
L'enfant aime l'agneau, gaiment il le caresse.
Quoi ! se peut-il qu'après un si tranquille amour,
Qu'après l'avoir nourri de fleurs et de tendresse,
 Il veuille le manger un jour ?

Comment a-t-il traduit en vers le groupe qui lui fut inspiré par la fondation d'une petite conférence de Saint-Vincent-de-Paul, dans un catéchisme de persévérance ? C'est l'enfant du riche qui désaltère l'enfant du pauvre, et partage avec lui son vêtement.

La bonté tous deux les inspire :
Aussi l'un donne avec amour,
Avec amour l'autre soupire,
Dans l'espoir de donner un jour.

Une autre fois, après avoir composé le *Jeu d'enfants* qui figura, en 1855, à l'exposition universelle et lui valut une mention honorable, il récita ce quatrain pour en expliquer l'idée philosophique à quelqu'un qui en critiquait ou plutôt n'en découvrait pas la pensée :

En leurs ébats joyeux, deux de ces trois enfants
Pèsent de tout leur poids sur le dos du troisième ;
Leur âge excuse encor ce cruel passe-temps...
Hélas ! ils grandiront et feront tout de même.

En 1852, il fit le médaillon de M. Lamotte, père de sa belle-fille, Mme Gustave Gayrard. Homme de cœur et d'esprit, M. Lamotte qui écrit lui aussi, dans un âge avancé, des vers jeunes encore, lui envoya ce remerciement :

Ton burin, qui des bois éternise l'image,
Défend mes traits obscurs contre l'oubli fatal ;
Tel un nocher habile et défiant l'orage
Sauve le matelot en sauvant l'amiral.

.

Animé par cette cordiale reconnaissance dont nous regrettons de ne pas citer en entier l'ingénieuse expression, l'auteur du portrait répondit à M. Lamotte par une pièce de vers où la modestie lutte contre l'enthousiasme :

Mon talent, cher ami, n'est plus à son aurore :
Je n'ai pas comme toi la verdeur du printemps,
Mais je veux de nouveau, s'il en est temps encore,
Reproduire tes traits, chéris de nos enfants.
Quelques flatteurs m'ont dit que cette main débile
Pouvait avoir jadis enrichi l'art français.
Cet éloge oublié, ton vers me le rappelle ;
Le démon de l'orgueil me rend audacieux ;
Pour te peindre aujourd'hui, je me sens un Apelle :
Accours, je veux nous rendre immortels tous les deux.

Dans ces vers se révèle l'homme qui n'a jamais sollicité l'éloge, mais qui y fut toujours sensible, presque aussi sensible que s'il ne le méritait pas. Au reste, il le reconnait dans une courte poésie, où il se raconte lui-même :

Quelques flatteurs m'ont dit que j'animais l'argile,
Que l'acier fut toujours à mon burin docile,
Et que sous mon ciseau le marbre palpitait.
Sans croire à ces discours, mon cœur s'en délectait...
Ah ! je dois l'avouer, la louange m'enflamme,
C'est elle qui séduit, qui subjugue mon âme !

Pour elle, jeune encor, j'ai quitté le repos ;
Jusqu'à la paix d'Amiens, j'ai suivi nos drapeaux.
Après la guerre, aux arts j'ai demandé la gloire.
Oui, je te préférais, pacifique victoire !
Invente, m'écriais-je, invente et tu vivras ;
Et puis j'ai dit au ciel : Seigneur ! tu m'aideras.

Mais, hélas ! tout s'éteint, et la froide vieillesse
Vient blanchir mes cheveux et calmer mon ivresse ;
Je suis un vieux lutteur, fatigué de combats ;
Sur ce qu'il est, pour Dieu ! ne jugez pas mon bras.
A quiconque voudrait me faire cet outrage
Je cite mes travaux et rappelle mon âge.

Dans une lettre à quelqu'un qui lui exprimait du regret de ne l'avoir pas vu tirer un parti plus avantageux d'une vente d'objets d'art, on a trouvé au milieu d'une réponse en prose, après ces mots : « L'argent est ce qui me touche le moins, » les vers suivants :

> Du Mexique et de son trésor
> Mon âme fort peu se soucie ;
> Je n'eus jamais la soif de l'or ;
> Nul riche ne me fait envie.
>
> L'or a divisé des amants ;
> L'or enfante et nourrit les guerres ;
> L'or a fait trahir des serments,
> Et peut rendre ennemis des frères !...
>
>
>
> Mon cœur ne peut être vaincu
> Que par l'esprit et la vertu.

Ce qui nous fait multiplier ces citations et nous y complaire, c'est qu'elles dépeignent, à son insu, le caractère de leur auteur. Rassemblées, sans être choisies, présentées dans leur imperfection, car Gayrard était poëte, sans être versificateur, presque toutes sont inachevées ; elles jettent une douce lumière sur les traits divers de cet esprit à la fois constant et mobile, quelquefois triste, plus souvent gai, plein d'illusions, mais ne tom-

bant jamais des déceptions dans la misanthropie, par dessus tout serviable, généreux, prodigue même, nous l'avons dit. Je penserais, n'étaient les trois premiers mots, que c'est de lui qu'il a écrit :

> J'ai peu d'esprit, mais un bon cœur,
> De la gaité, de la douceur,
> Un grand fonds de philosophie,
> Malgré les tourments de ma vie.
>
> J'éprouve le plus grand plaisir
> Lorsque je puis rendre service.
>
> Mauvais moyen de s'enrichir,
> Me dit sèchement l'avarice.

Une amie lui reprochait de ne pas quitter Paris l'été parce qu'il n'aimait pas la campagne ; à cet injuste reproche, il répond par un poétique démenti :

J'aime l'odeur des prés et la chaleur naissante,
Le vent qui fait courber la moisson jaunissante,
Les gazons émaillés et le cristal des eaux,
Et l'aube matinale et le chant des oiseaux ;
J'aime l'humble ruisseau qui descend des montagnes,
Et dont l'humide cours féconde les campagnes ;
J'aime, chasseur cruel, à mettre, au fond des bois,
L'oiseau dans mes filets et sa mère aux abois ;
Puis, le laissant soudain reprendre la volée,
A le voir caresser sa mère consolée ;
J'aime, imposant silence à mon esprit ardent,
A m'égarer parfois dans un vague charmant ;
J'aime à suivre un sentier, à fuir la grande route,
A réciter mes vers — quand personne n'écoute !
J'aime à voir le chamois hardiment se pencher,
Et la chèvre broutant, suspendue au rocher,
Et l'agile taureau suivant dans la prairie
La génisse aux pas lents, qu'à l'hymen il convie.
Ce spectacle m'enchante, et dans ma douce erreur,
Je me sens jeune, heureux, et retrouve mon cœur.
Alors devant le Dieu que ma vieillesse adore,
A vivre je consens pour mieux l'aimer encore.

Quel calme et quelle sérénité dans la pas-

torale de ce *cruel chasseur* qui aime à prendre le petit de l'oiseau

Pour lui laisser soudain reprendre la volée
Et le voir caresser sa mère consolée !

Comme on voudrait être assez indiscret pour l'épier lorsqu'il suit la grande route, et quoiqu'il aime

A réciter ses vers — quand personne n'écoute !

Sans doute, il aimait avant tout son atelier et le travail, mais il semble aussi avoir rêvé des projets de retraite, loin du tumulte et des passions de la grande ville. Je choisis ailleurs quelques vers qui le donnent à penser :

J'irai trouver ma chère solitude,
Où les méchants ne me poursuivront pas.
M'affranchissant de toute inquiétude,
Là j'attendrai l'heure de mon trépas.

Quand je serai dans le monde invisible
Où les amis ne sont plus séparés,
Plus de chagrin, plus de cœur insensible ;
J'y reverrai ceux que j'ai tant pleurés.

Hélas ! en effet, Gayrard a pleuré beaucoup d'amis, parce qu'il avait su en conquérir beaucoup, et qu'on ne parvient pas jusqu'à quatre-vingts ans sans voir tomber avant soi bien des existences chéries. N'a-t-il pas été précédé par sa femme et par trois enfants ?

Parmi ces enfants morts avant lui, se trouvait, nous l'avons dit, une fille, enlevée à dix-neuf ans à la plus ardente tendresse, pour laquelle il composa, un jour qu'un premier chagrin avait blessé cette âme de quinze ans, l'élégie suivante, que son ami l'illustre Spontini mit en musique (1).

(1) Spontini composa également la musique d'une romance de Gayrard, intitulée *les Malheurs d'un Orphelin*.

De mon heureuse destinée,
A quinze ans je m'applaudissais ;
Mais dès la fin de la journée
Sur mon malheur je gémissais.

Si jeune être en butte à l'envie !
Mon Dieu ! que sera donc ma vie ?

Du monde si c'est là l'image,
Si le temps déjà dans son cours
A couvert de deuil mon jeune âge,
Dieu sauveur, reprenez mes jours.

Si jeune être en butte à l'envie !
Mon Dieu ! que sera donc ma vie ?

La vie fut courte, et la prière trop tôt exaucée !

Ces quelques citations révèlent dans leur auteur un cœur sensible : on trouvera le cachet de ses idées élevées dans trois vers extraits d'une feuille volante à moitié déchirée :

Donner la vie au marbre, enfanter le poème,
C'est rendre hommage à Dieu ; c'est être Dieu soi-même,
En créant la beauté !

Ne craignez point que cette strophe trahisse un orgueil usurpateur, car celui qui vient de parler de la sorte condamne ailleurs la prétention des maîtres de l'antiquité païenne :

Le sculpteur a dit à la pierre :
Sois un Dieu, je vais t'implorer.
Il a dit à ce tronc étendu sur la terre :
Lève-toi, je veux t'adorer.

D'un bois rongé des vers ou d'un marbre insensible,
L'idolâtre fait son appui ;
Mais pour moi le Seigneur est un être invisible,
Et mon cœur et mon bras s'inclinent devant lui.

En Gayrard l'élévation d'esprit et la délicatesse de sentiment s'alliaient à une gaieté qui inspira souvent sa verve. Les saillies les plus vives se trouvaient dans les couplets de

deux ou trois vaudevilles qu'il avait composés dans sa jeunesse et qui sont perdus pour nous. Voici quelques courtes satires, doucement malicieuses :

> J'aime Pierre, ai-je dit à Lise ;
> Et Lise, qui le détestait,
> Aussitôt pour lui s'est éprise,
> Et huit jours après l'épousait.

Ce quatrain est intitulé : *Envie de femme*. Les femmes et les médecins n'ont jamais échappé à la satire, mais les unes et les autres en ont dû prendre d'autant plus aisément leur parti, qu'en somme il arrive toujours un moment où l'on s'estime heureux de leur affection ou de leurs soins.

> Au bon docteur tout cède ;
> Il a l'esprit si fort,
> Qu'il trouve le remède
> Quand le malade est mort.

Dans le Rouergue, on connait la chanson populaire dont je trouve ce couplet traduit :

> Nos montagnards sont des plus malheureux,
> Car le boucher ne va jamais chez eux.
> Ils n'ont dans leurs cuisines
> Que perdreaux, bécassines,
> Et levrotaux,
> Tout courts, tout gros !

Quelle impression, passagère sans doute, a pu nous valoir cette boutade contre les citadins ?

> En deux mots, sans perdre de temps
> En descriptions inutiles,
> Rien n'est plus joli que les villes,
> Rien plus faux que leurs habitants.

Notre artiste poète avait bien raison de dire de lui :

> J'ai l'esprit gai quand je suis sans migraine ;
> Quand j'ai pu travailler, sans soucis, la semaine,

Sans lettres à répondre et mémoire à payer,
Et surtout si Gênant n'est venu m'ennuyer.

C'est sans doute un jour où Gayrard avait eu la migraine, des soucis, des visites gênantes, ou un mémoire à payer, ou une réponse à écrire, qu'il s'est vengé par ce quatrain de misanthrope, auquel on ne reconnaît pas son optimisme habituel :

Vil intérêt, ennui, fadeurs,
Femmes en qui la ruse abonde,
Feinte amitié, serments trompeurs,
En quatre vers, voici le monde.

La galanterie chevaleresque de Gayrard envers les dames ne se retrouve pas dans le second vers que nous venons de citer : il aura eu, sans doute, en vue quelque Philis dont il a ébauché le portrait, sans avoir le courage menteur de l'achever :

Dès qu'une fois Philis est auprès d'un miroir,
Elle s'y plaît, s'admire et veut toujours s'y voir.
D'abord de blanc partout elle applique une couche,
Le vermeil vient après pour ranimer la bouche...

Ces mobilités d'imagination lui méritaient, sans doute, les avis de Mme Gayrard, qui alliait au charme d'un esprit très vif et très distingué le jugement le plus sûr ? Le mari trouve une plaisante raison pour rester incorrigible :

Ma femme, tu fais la satire,
De mon esprit un peu léger.
Si ce défaut te prête à rire,
Je ne veux plus m'en corriger.

Comment n'être pas désarmé par une réplique aussi fine, aussi délicate ?

Mais ce n'était pas seulement l'épouse, la mère de famille qui poursuivait Gayrard. Ses

enfants n'étaient pas sans le tourmenter quelquefois : seulement ils avaient des principes d'éducation trop respectueuse et envers le mérite de leur père une trop grande admiration pour se permettre des remarques sur autre chose que son insouciance des besoins ordinaires de la vie. Il répliquait :

> Mes chers enfants, je vous supplie,
> Permettez-moi d'être un peu gueux.
> On m'a vu tel toute ma vie ;
> Je n'ai pas vécu moins heureux.

Les méchancetés innocentes qui échappaient à la verve de notre poète lui étaient aisément pardonnées, car on pouvait lui appliquer ce quatrain qu'il fit un jour sur Mme *** :

> Son esprit plaît et sa bonté séduit.
> Mais des deux qualités laquelle est la plus forte ?
> Quand elle agit on croit que la bonté l'emporte,
> Quand elle parle on croit que c'est l'esprit.

A nos fables, à nos satires, à nos quatrains ajoutons le petit conte villageois que voici :

> Ecoutez un récit plus vrai que vraisemblable
> Que me fit autrefois un vieillard respectable ;
> Il citait des témoins...,
> Deux ou trois pour le moins !
>
> Au pied de sa madone,
> A la Vierge si bonne,
> Dans un élan d'amour,
> Jeanne disait un jour :
>
> Vierge sainte, vers qui s'élève ma prière,
> Toi qui lis dans mon cœur, donne-moi le bon Pierre ;
> Fais qu'il réponde enfin à mon brûlant désir.
> Donne-moi le bon Pierre,—ou bien fais-moi mourir.
>
> Un vaurien de huit ans, survenu par derrière,
> L'entendant répéter : « Donne-moi le bon Pierre, »
> Avec force soupirs, force pleurs, force hélas,
> Dit d'un accent pointu : Non, tu ne l'auras pas.

A ces mots trop cruels pour une âme aussi tendre
La fille à Mathurin, qui s'imagine entendre
La voix de l'Enfant-Dieu, s'écrie avec émoi :
Laisse parler ta mère, elle en sait plus que toi.

Le morceau de poésie que nous citons
maintenant est d'un autre genre, et révèle
des qualités inattendues chez l'auteur de tant
d'œuvres douces, fraîches, enfantines. Cet
iambe doit être un grand cri de cœur indigné,
après que quelque malheureuse fille perdue,
se présentant comme modèle à l'atelier de
Gayrard, lui aura raconté sa lamentable et
honteuse histoire. Ces vers ont été écrits par
leur auteur, moins d'une année avant sa
mort, à quatre-vingts ans ! Quelle hauteur !
quel mouvement ! quelle hardiesse, et, pour
commencer, quelle fraîcheur !

La Fille perdue.

Pauvre enfant, va dans la vie,
Va dans le monde, suivie
De l'espérance et des pleurs.
Rêve d'amour et de joie,
De bals où la tête ploie
Sous des perles, sous des fleurs.

Ah ! mon enfant, ta mansarde,
Malgré sa froide lézarde,
Trop tôt tu la quitteras !
De ton œil je vois la flamme...
Oui, tu seras grande dame
Un jour... mais tu gémiras !

Car la vie est ainsi faite !...
Sous des parures de fête
Nous cachons notre douleur.
Puis le temps fuit comme un rêve,
Et dans notre âme il soulève
Plus lourd le poids du malheur.

Va, pauvre feuille éphémère,
Loin de ta tige... sans mère,
Errer seule au gré du vent.
Sous tes seize ans radieuse,

Va, folâtre, va, rieuse,
Va par le monde, en rêvant.

Marche ! marche ! il est là qui t'épie au passage,
Vite de tes deux mains couvre-toi le visage ;
Marche sans voir où vont tes pas.
Marche ! marche toujours ; la route est large et belle ;
Eh ! pourquoi te montrer défiante et rebelle
Aux choses que tu ne sais pas ?

Hélas ! la pauvre enfant, trop facile à séduire,
A suivi le premier qui la voulut conduire,
Qui la fit reine, un court instant ;
Reine dans un boudoir tout brillant d'infamie,
Reine vile, insultée, et qui règne endormie
Dans un scandale révoltant.

Mais voilà qu'un matin elle gémit et pleure ;
Ses rêves enchantés l'ont trahie, avant l'heure,
Ses beaux rêves d'amour !...
Ils sont morts dans son cœur, ils sont morts autour d'el-
Comme la fleur des champs que brisa de son aile [le,]
L'alouette, au lever du jour.

Quoi ! déjà ! mon enfant !... déjà désabusée !
Déjà sans espérance et déjà l'âme usée !
Que vas-tu faire en tes remords ?
Reverras-tu ta mère, ô toi, fille perdue,
Ou bien, pour en finir avec ta vie ardue,
Vas-tu descendre chez les morts ?

Pense à Dieu... Mais, ô vous, lorsque l'esprit du vice
Infiltrait son venin à la fille novice,
Mon Dieu, vous n'étiez donc pas là,
Que vous ayez laissé commettre cette faute,
Que vous n'ayez pas dit, d'une voix sainte et haute :
Ce que l'on t'offre..., c'est cela ?

Après le mal d'un jour et d'une nuit le crime
Vient un saint désespoir... que le monde comprime
En vous fascinant un instant.
Il place sous vos yeux, il porte à votre lèvre
Un calice enivrant, qu'en vos heures de fièvre
Vous achetez en vous vendant.

Puis, si l'on ne veut plus par un trafic infâme
Mettre à prix ses baisers, ses caresses de femme,
Et son corps et son âme enfin,
Il faut se résigner à coucher sur la paille.
Ah ! ce n'est pas tout dire ; il faudra qu'on s'en aille
Ou mendier ou mourir de faim.

C'est cela, cependant ! Il faut que la misère,
Dans l'horrible clapier, dans l'éternel ulcère,
 Traîne ces filles par la main.
Le monde les attire, elles suivent sa trace ;
Il les garde un moment, et bientôt il s'en lasse,
 Et les chasse le lendemain.

Voilà ! Quand une femme a fait son temps au vice,
Que ses charmes vieillis refusent leur service,
 Et qu'elle prend des cheveux blancs,
Que son sein de fatigue est devenu livide,
On la rejette au loin, par un adieu perfide,
 Avec des bâtards pour enfants...

 Va, pauvre feuille éphémère,
 Loin de ta tige... sans mère,
 Errer seule au gré du vent.
 Sous tes seize ans radieuse,
 Va, folâtre, va, rieuse,
 Va par le monde... en rêvant !

Reposons maintenant notre pensée de ces émotions poignantes par la citation de strophes d'une tristesse plus douce, composées pour le joli sujet de la *Jeune Fille à la Colombe*.

Le Faible et le Fort.

 Colombelle,
 Jeune et belle,
Pourquoi ce muet effroi ?
Viens poser ton col de neige
Sous ma main qui te protège ;
Tu peux te fier à moi.

Hélas ! du vautour farouche,
Auprès de mon humble couche,
J'entends le cri menaçant.
Son impitoyable serre
M'a déjà ravi mon frère,
Et du ramier impuissant,
Il ne reste plus peut-être,
Dans le nid qui l'a vu naître,
Que quelques gouttes de sang.

Pauvre colombe plaintive,
Pour nous même chose arrive,

 P ir nous même malheur.
 .onde, où le mal domine,
 Voit par-dessus la chaumine
 S'élever l'orgueil vainqueur,
 A l'abri des hautes tours.
 Je crains le maître superbe,
 Dont la loi dime ma gerbe ;
 Et toi, tu crains les vautours.

Ce n'est pas sans regret que nous quittons le poète pour aborder le philosophe, le penseur, celui qui après avoir observé les hommes et les choses jette au hasard dans sa correspondance le résultat de ses études spéculatives. Que deux ou trois vers encore nous servent de transition à cette dernière partie.

 C'est déjà faire bien de voir que l'on fit mal.

 On fait le plus grand cas de ce que l'on désire.

 Quelque talent, bonne conduite
 Ne servent pas sans protecteur.
 C'est bien vrai. — Mais qui sollicite,
 Selon moi, manque de grandeur.

Avant de transcrire les principales pensées de Gayrard, nous prendrons l'inutile précaution, comme hommage à sa modestie, de citer les paroles suivantes que nous lui empruntons. Aussi bien rien de ce que nous publions aujourd'hui n'avait été destiné par lui à l'impression.

 Mes idées peuvent se mal enchainer les unes aux autres, mais je n'ai aucune vanité sur ce point. Je suppose, d'ailleurs, que celui à qui j'écris fera plus attention à ce que je lui dis qu'à la manière dont je l'exprime. — Je suis plus ambitieux d'affection que de vaine gloire.

Gayrard excellait au portrait, non seulement l'ébauchoir, mais aussi la plume à la main. Nous aurions voulu que celui qui a fait de lui-même un buste si ressemblant nous eût laissé aussi son portrait écrit ; mais nous sommes réduit aux conjectures, ou à quelques lignes dispersées que nous allons tâcher de relier ensemble.

Sous une forme légère, esprit profond et délicat, âme enthousiaste, élevée, et d'une imagination surabondante. Son langage ne saurait être guindé ou sentimental, sans que sa figure ne fît une grimace.

D'un caractère affable ; doué d'une gaieté expansive ; un peu d'indépendance et de sagesse rieuse qui plaît. — C'est ainsi qu'il s'est fait des amis.

Un peu de force morale ; l'amour du travail ; ne s'inquiétant pas du plus ou moins de temps qu'il doit vivre ; consentant à vivre avec ses peines et ses infirmités.

Si ses nerfs extrêmement sensibles lui ont fait prononcer quelque parole blessante pour ceux qu'il aime, c'est pour lui un nouveau tourment..

Je n'ai jamais désiré qu'un heureux intérieur et du travail qui me donnât à vivre et à faire quelque aumône.

J'ai beau faire le brave et plaisanter comme à vingt ans, je ne suis pourtant pas assez aveugle pour ne point voir qu'il me reste peu de temps à vivre. Aussi je veux profiter de ce qui me reste encore pour servir Dieu plus dévotement que par le passé. Puisque je n'ai qu'un vieil habit, il faut que j'en ôte toutes les taches.

C'est en 1851 que Gayrard traçait de lui cette esquisse sévère ; il fut plus juste dans le portrait d'une amie dont son art et sa plu-

me ont voulu dire le mérite et les vertus. En le lisant, on jugera de la manière de notre observateur :

Elle est de l'humeur la plus égale ; indulgente sans faiblesse ; douce sans fadeur ; vigilante par esprit d'ordre ; spirituelle sans malice ; aimable et sans orgueil. Elle a de l'instruction sans pédantisme ; cultive avec succès la poésie, l'art du dessin et de la musique ; tient ses gens dans le devoir sans les humilier ; charme la vie de son mari et de sa fille, qui n'ont d'autre désir que de lui plaire. Il n'est pas besoin de dire que le bonheur habite sa maison.

Ce caractère plaira bien plus que le croquis de celle dont il écrivait :

Son visage nébuleux semble le digne frontispice d'un volume de calamités.

Gayrard est et restera à jamais un maître dans les arts ; il a gravé et ciselé ses leçons plus qu'il ne les a professées et écrites. Il n'est pas cependant sans avoir eu quelquefois l'occasion de les consigner sur le papier. La mission des arts et des artistes ne saurait être mieux comprise et mieux enseignée que dans les lignes suivantes :

La culture des beaux-arts ne doit pas être seulement un délassement, une distraction ou un gagne-pain ; elle a un but plus élevé. L'art pourrait être un sacerdoce. Celui qui l'envisage ainsi n'est pas seulement habile ; c'est un grand moraliste. Il afait naître dans ceux qui sont en face de son ouvrage le désir du bien et le dégoût du mal, par la contemplation du beau. Quand le pinceau ou le ciseau ont été dirigés vers un but philosophique et moral, l'observateur n'applaudit pas seulement à des formes correctement dessinées, à un coloris vrai et harmonieux, à une perspective exacte, mais encore et surtout à une bonne action, qu'il est près de devenir désireux d'imiter, ou à une pensée dont il nourrira son cœur.

Le talent séparé d'une bonne conduite n'est qu'une habileté méprisable, qui ne cherche que l'effet et le succès et non la vérité.

L'artiste ignorant est plein de lui-même. Il ne s'occupera dans son œuvre ni de la nature ni de l'utilité morale.

Le but que doit se proposer un artiste est d'arriver le plus possible à imiter ce qu'il y a de beau dans la nature, de choisir dans l'historien, le poète, ou dans son propre génie, les sujets les plus capables de produire une impression durable, soit de vénération, soit de contemplation d'admiration ou de terreur.

Il doit surtout s'efforcer de satisfaire l'homme d'esprit, le littérateur. Celui-là seul, peut-être, lui donnera l'immortalité, si chère à l'artiste de talent. Nous connaissons les grands maîtres de l'antiquité bien plus par les écrits de Pline et de Pausanias que par leurs ouvrages mutilés ou entièrement détruits.

Il faut à l'artiste sentiment et imagination. Mais cela n'est pas suffisant, il doit joindre à ces deux qualités naturelles l'esprit et le goût qui les complètent. Avec des doctrines, des théories, des études seules, on ne fait pas des œuvres qui frappent et qui émeuvent.

Selon quelques artistes, fort estimables d'ailleurs dans une partie de leurs travaux, le matériel de l'imitation suffit pour produire des chefs-d'œuvre. Il est évident que ce n'est là envisager que le côté pittoresque, qui est le côté le plus étroit de l'art. Il y a, avant tout et au-dessus de tout, le côté moral, le côté poétique.

Il faut que tout se lie dans une œuvre d'art ; les anciens comme les modernes l'ont compris. Raphaël, Poussin, Lesueur, Jean Goujon, Michel-Ange avaient au plus haut degré ces rares perfections. C'est le cœur qui conduisait leur ciseau et leur pinceau. Le style, c'est l'homme, a-t-on dit ; c'est une grande vérité. L'artiste ne peut se séparer de l'homme. Celui qui réunira en lui les qualités du cœur à celles de l'homme-instruit mettra dans son travail le sentiment exquis qui convient à chacune de ses œuvres, et une entente délicate de ce qui est beau.

Faute de savoir, ne sentant pas toute l'impor-

tance et la beauté des doctrines des anciens statuaires, nous n'arrivons pas à saisir toute leur valeur. L'essentiel nous échappe, et la prétention de faire croire que nous pouvons donner du nouveau nous éloigne de ce qui est réellement beau.

Il y a toujours eu des novateurs qui, par système, composant avec talent des objets matériellement vrais, ont eu assez de bonheur pour réussir à faire marcher devant eux la renommée, à voir la foule les suivre et les admirer. Mais le beau seul séduit, charme et retient l'homme d'élite, que l'instruction rend plus connaisseur et plus difficile.

L'homme supérieur se révèle sans y penser. Il séduit, émeut, parle à l'esprit et au cœur, selon ses intentions.

Le génie commence les beaux ouvrages : mais il faut que le travail les achève.
La perfection se compose de minuties. Il serait ridicule de les négliger, mais plus ridicule encore de les mettre hors de leur place.

Le modèle vivant n'est pour l'artiste que de la matière. Ce n'est pas par ce qu'il a sous les yeux que son coup d'œil est juste, son pinceau habile, son ciseau sûr et hardi, et qu'il peut prétendre faire un chef-d'œuvre. Non, certes. Il lui faut encore un modèle dans sa pensée. La vérité qui ne montre que des choses vulgaires n'est digne que de mépris. De nos jours cela s'appelle le *réalisme* et a des adeptes et des prôneurs !

Il faut étudier la nature en philosophe : avec son esprit et son cœur plutôt qu'avec les yeux qui ne voient que les surfaces et la forme des choses.

Le poète, le moraliste, le penseur, le savant peuvent seuls apprécier le véritable artiste, les arts n'ayant eu dans leur origine qu'un but religieux et historique.

A tout homme de génie le travail sourit ; il l'exalte, il enflamme son imagination créatrice.

La vue d'un chef-d'œuvre a souvent fait faire d'autres chefs-d'œuvre.

Les anciens, qui n'ont jamais voulu représenter une nature hideuse, ont laissé le champ libre à ceux qui veulent peindre le laid, et le nombre en augmente chaque jour, ou parce que c'est plus facile, ou parce que la forme pure et élevée ne se rencontre plus dans les modèles de notre temps.

Il y a des sujets qui peuvent être peints, il y en a d'autres qui ne sont que pour être écrits.

L'artiste qui invente n'est pas de ces hommes d'esprit qui saisissent de petites, de subtiles ressemblances. C'est un de ces génies élevés qui savent rendre sensible chaque qualité de l'âme, chaque mouvement du cœur.

Il faut autant de science et d'esprit que d'imagination pour composer une figure allégorique.

Un jeune homme fort riche et désireux de se livrer à l'étude de la sculpture me demandait ce qu'il aurait à faire pour devenir un statuaire habile. — Le moyen le plus sûr, lui dis-je, est d'employer toute votre fortune à l'achat de deux ou trois maisons dans le plus beau quartier de Paris, de les faire démolir pour construire à leur place un vaste atelier. Alors, devenu pauvre, vous serez forcé de donner tout votre temps à l'étude de l'art. Le meilleur maître est la nécessité.

Que cette dernière théorie soit vraie ou discutable, peu importe ; elle nous sert à montrer que notre compatriote avait bien ce caractère rouergat pour lequel l'obstacle est un aiguillon.

C'est ainsi que Gayrard envisageait la carrière des arts, jugée souvent avec une légèreté ignorante dans un certain monde, pour qui

l'artiste est un ouvrier plus habile que les autres, quelquefois ingénieux dans ses compositions, mais mal élevé, incapable de réfléchir, de mœurs plus que faciles, spirituel, il est vrai, mais sans distinction. Je n'ai pas à examiner si quelques-uns justifient ces sévérités, puisque j'ai l'honneur de vivre en ce moment avec un grand esprit, un grand cœur, dont le commerce habituel était avec les personnages les plus éminents, les plus instruits, les plus saints.

Terminons notre étude par quelques dernières pensées qui justifieront tout ce que nous avons écrit du caractère et de l'esprit de Gayrard :

Je n'aurais pas la patience d'être hypocrite.

~~~~~~

Combien peu pardonnent aux autres ou à eux-mêmes une tentative manquée !

~~~~~~

Une trop grande affection n'a-t-elle pas quelque tendance à la folie ?

~~~~~~

La crainte et l'amour sont les plus puissants ressorts de notre nature. La raison peut quelquefois distendre ces ressorts, jamais elle ne parvient à les rompre.

~~~~~~

L'orgueil de l'homme en place ne vient-il pas presque toujours de la bassesse de ses inférieurs ou des gens qui le sollicitent ?

~~~~~~

La charité est une vertu, si elle est faite en vue de Dieu ; elle n'est qu'une qualité, si elle est faite par un sentiment humain. Dans le premier cas, elle assure une récompense éternelle ; dans le second, elle nous donne notre estime et quelquefois celle des autres.

~~~~~~

Ne peut-on pas penser que le jugement qu'on porte d'autrui tient de près à l'opinion qu'on a de soi ?

Certaines personnes semblent dire : Voyez comme je suis sage. Si elles l'étaient vraiment, elles s'occuperaient moins à le persuader.

―――

Combien il faut de vices pour décrier une grande fortune ! combien de vertus pour l'excuser !
Soyez opulent et sage, on calomniera votre sagesse par votre opulence.

―――

Une grande expérience du monde rend soupçonneux et souvent injuste.

―――

Le point d'honneur et la bravoure peuvent quelquefois se trouver dans un corps poltron.

―――

Par l'amitié on se retrouve avec les absents.

―――

Celui qui s'élève trop devra craindre pour sa chute.

―――

Défiez-vous de l'homme qui connait le secret de votre vie dissipée. Réfléchissez avant de vous donner à lui.

―――

Une seule tache gâte un bel habit.

―――

L'honnête homme est grand dans les plus petites choses ; le vicieux est petit dans les plus grandes.

―――

L'âge est plus fort que les désirs.

―――

L'ignorant approuve ou blâme : l'homme d'élite juge.

―――

L'égoïsme, je le compare à l'instinct de conservation des animaux, et là seulement je l'approuve. L'homme égoïste est donc comparable à la bête... Celui qui pense aux autres avant de songer à soi est l'être parfait, comme philosophe et comme chrétien.

―――

Qu'est-ce qu'une personne légère ? C'est un oiseau que vous ne tenez que par l'aile ; il vous

échappera et ne vous laissera dans la main qu'une plume.

Si c'est un bonheur pour un père de témoigner son contentement à l'enfant qui a les meilleures qualités, c'est son devoir d'aimer, malgré leurs imperfections, tous ceux que Dieu lui a donnés.

L'indulgence réussit plus souvent que l'extrême rigueur. Elle conduit quelquefois au bien l'enfant qui n'a que des défauts, et peut y ramener celui qui a des vices. Cependant la sévérité prouve quelquefois plus d'affection qu'une tendresse trop indulgente.

L'animal a pour ses petits un attachement sans bornes, jusqu'à ce qu'ils soient assez forts pour se suffire à eux-mêmes ; alors il les délaisse. L'homme, au contraire, doit soigner et surveiller sans cesse ses enfants.

Si un enfant doit à ses bonnes qualités d'être le premier dans le cœur de ses parents, qu'il use de cette préférence en faveur de ses frères moins dignes ou moins heureux que lui.

Un grand âge n'est pas de la vieillesse. On voit des hommes jeunes encore par les années qui semblent des vieillards.
L'esprit ne vieillit pas toujours avec le corps ; il conservera de la grâce tant que le cœur conservera une douce chaleur. La tempérance et le travail y aident beaucoup.

Les cheveux blancs ne suffisent pas pour mériter la considération. Pour arriver à une vieillesse heureuse et honorée, il faut avoir bien vécu.

Un vieillard se fait aimer en aimant encore.

Tous ceux qui ont connu Gayrard ont aimé « ce vieillard qui se faisait aimer en aimant encore, » et, dans les maximes que sa plume a tracées, ils reconnaîtront les préceptes d'après lesquels il réglait sa vie, cette

vie que le ciel fit longue et dont il écrivait quelques mois avant qu'elle s'achevât :

Parlerai-je de moi, de mes quatre-vingts ans ? Depuis l'enfance, ma vie est ainsi réglée. Je me lève tous les matins à cinq heures, et, à de rares exceptions près, je me couche le soir à huit heures. Après mon premier sommeil, qui ne dure pas jusqu'à minuit, je lis, puis, faisant taire mon imagination, je cherche à me rendormir. C'est ainsi que ma vieillesse se passe, légère et agréable.

Telle fut sous ses principaux aspects l'existence de Raymond Gayrard. Remarquable exemple de ce que peut la force de volonté, servie par un talent supérieur, s'inspirant de sentiments élevés, poursuivant la gloire dans un travail incessant. Sorti des rangs obscurs mais honorables de la société, puisant de bonne heure dans sa famille une foi monarchique et religieuse qui se gravera pour toujours dans son âme, il se dégage d'abord, par le seul essor de ses goûts naturels, compris par la tendre clairvoyance d'une mère, des chaînes de la profession héréditaire, où une morale peu éclairée voit bien à tort un moule imposé à l'enfance par la volonté divine : le fils du tisserand se fait orfèvre, premier pas vers les beaux-arts. Peu à peu, sous l'impulsion du génie intérieur qui l'obsède, sans aucune voix du dehors qui le sollicite, l'orfèvre devient ciseleur sur métaux, graveur sur pierres fines. Encore un effort et le cadre s'agrandit : depuis longtemps le praticien était sur les confins de l'art, il y pénètre avec courage, et devient un habile graveur en médailles. Bientôt brille à son horizon une nouvelle et plus lumineuse étoile ; il relève fièrement sa tête et son regard jusque-là courbé sur l'acier, et sa main hardie, sans

l'enseignement d'aucun maître, façonne le plâtre, creuse le marbre, le bois, la pierre ; il était déjà quelque peu sculpteur, le voilà statuaire ! Puis, un beau jour, de son âme d'artiste jaillissent de nouvelles étincelles ; il se sent poète, écrit des vers charmants. En même temps, dans son intelligence se cristallisent, sous une forme limpide, des maximes et des pensées que sa plume confie discrètement au papier ; il est philosophe. Et cet essor régulier de toutes les facultés, montant, d'année en année, de sphère en sphère jusqu'aux plus hautes, s'est accompli instinctivement, sans plan préconçu, et n'a jamais rompu le lien qui unit les premiers anneaux aux derniers : l'artiste a toujours développé ses talents, sans rien abandonner ni rien perdre de ce qu'il avait acquis, comme ces arbres des tropiques qui se couvrent à la fois de feuilles, de fleurs et de fruits, épanouissement varié d'une même sève. Pour comble de tous ces dons de la Providence, l'homme est resté simple dans ses habitudes, même au sein de la prospérité, honnête dans ses sentiments, ferme dans ses diverses croyances, fidèle à tous ses respects et à toutes ses amitiés, plein de sérénité dans les épreuves cruelles du malheur et de l'injustice.

Noble modèle de l'harmonie du talent et de la vertu que l'Aveyron a inscrit parmi ses gloires les plus pures, et qui ne doit pas être oublié de la France !

TABLE DES MATIÈRES

I. Esquisse biographique. — Carrière artistique............. 1

II. Vie privée, caractère et habitudes. — Essais littéraires.......... 94

RODEZ, IMPRIMERIE E. CARRÈRE

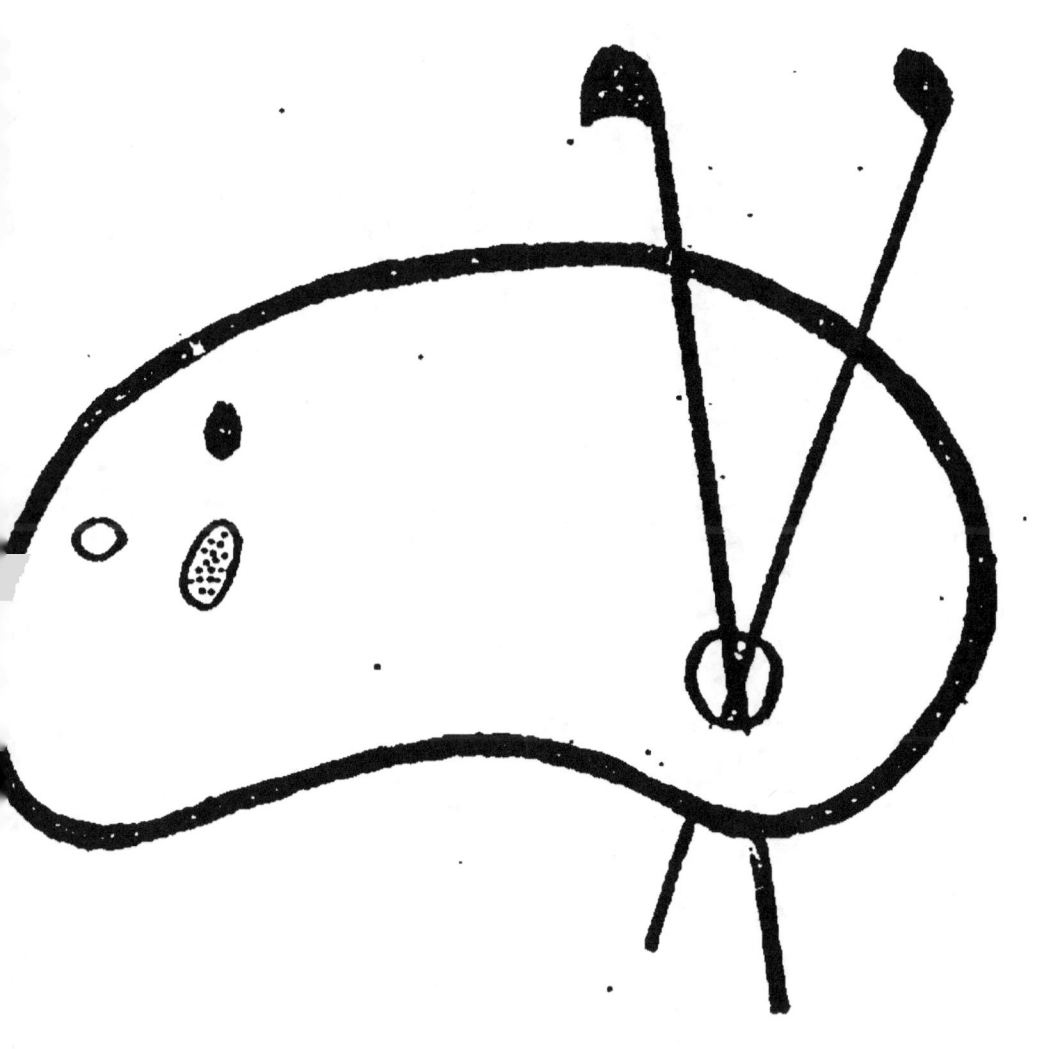

www.ingramcontent.com/pod-product-compliance
Lightning Source LLC
Chambersburg PA
CBHW071553220526
45469CB00003B/1001